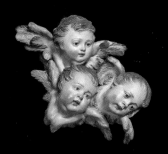

KRIPPEN
NATIVITY SCENES
CRÈCHES

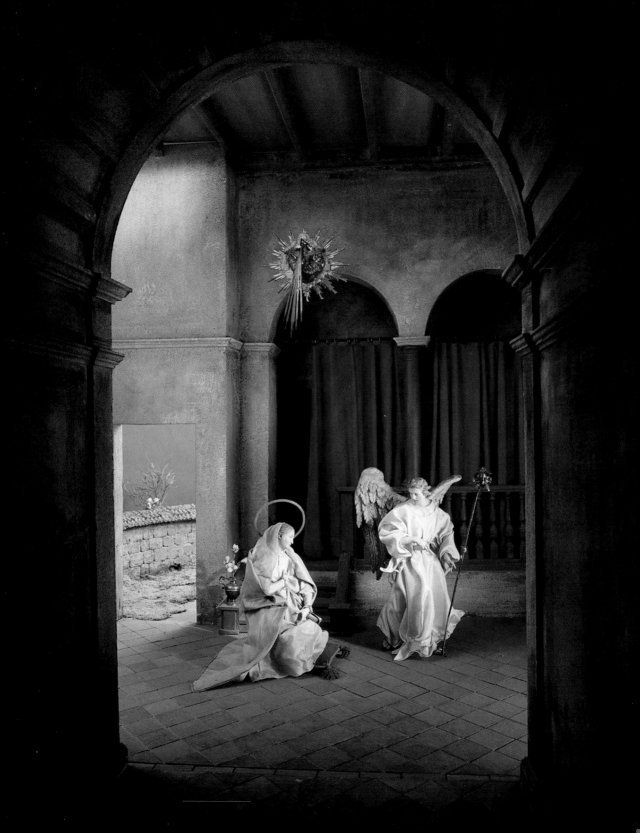

KRIPPEN
NATIVITY SCENES
CRÈCHES

Text von • Text by • Texte de

Nina Gockerell

BAYERISCHES NATIONALMUSEUM MÜNCHEN

TASCHEN

KÖLN LISBOA LONDON NEW YORK PARIS TOKYO

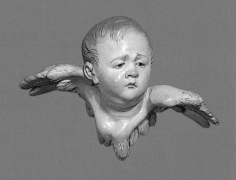

FRONTISPIZ · FRONTISPIECE · FRONTISPICE
Verkündung an Maria
Neapel, um 1760
Szenenbild von Max Schmederer, um 1900
Terracotta und Holz, farbig gefaßt;
textile Bekleidung
Höhe: 38 cm — [Pos. 98]

The Annunciation
Naples, c. 1760
Scenery by Max Schmederer, c. 1900
Terracotta and wood, painted;
fabric clothing
Height: 38 cm — [pos. 98]

L'Annonciation
Naples, vers 1760
Mise en scène de Max Schmederer, vers 1900
Terre cuite et bois sculpté polychrome;
garniture de tissu
Hauteur: 38 cm — [pos. 98]

Alle Abbildungen in diesem Album zeigen Krippen aus dem Bayerischen
Nationalmuseum, wobei jedoch nur ein kleiner Teil der dort ausgestellten
Szenen vorgestellt wird.
Die Positionsnummern (z.B. [Pos. 78]) bezeichnen die Abfolge der Krip-
pen im Museum. Die Angaben zu Material und Maßen beziehen sich auf
die einzelnen Figuren.

All the illustrations in this book are of Nativity Scenes from the Bayeri-
sches Nationalmuseum Munich, but they represent only a small portion
of the collection on display there.
The position nos. (e.g.[pos. 78]) refer to the Nativity Scene nos. in the
Museum. Materials and measurements indicate those of the individual
figures.

Toutes les crèches reproduites dans le présent ouvrage – il ne s'agit en fait
que d'une petite partie des scènes exposées – se trouvent au
Bayerische Nationalmuseum.
Le chiffre entre crochets (par exemple [pos. 78]) indique la
position de la crèche dans le musée. Les données concernant
les matériaux et dimensions correspondent aux différentes
figurines.

© 1998 Benedikt Taschen Verlag GmbH
Hohenzollernring 53, D–50672 Köln
Photos: Walter Haberland
Text: Nina Gockerell
English translation: Pauline Cumbers
French translation: Michèle Schreyer

Printed in Portugal
ISBN 3-8228-7177-X

Bayerisches Nationalmuseum München
Prinzregentenstraße 3
80538 München
Tel: +49 89–211 241
Täglich · Daily · Tous les jours de 9.30 –17.00 h
Montags geschlossen · Mondays closed · Fermé le lundi

Inhalt · Contents · Sommaire

Zur Entstehungsgeschichte der Weihnachtskrippe

The History of Nativity Scenes

In vielen Teilen der Welt ist Weihnachten ohne Krippen undenkbar. Die bunten Szenen um die Geburt Christi, die Anbetung der Hirten und der hl. Drei Könige werden in Kirchen ebenso aufgestellt wie zu Hause in den Familien. Oft sind es wertvolle Erbstücke, doch findet man heute auch moderne Gestaltungen dieses alten Themas.

Weihnachtskrippen hat es nicht immer gegeben. Die Tradition ihrer heute geläufigen Form reicht nicht weiter als bis in das 16. Jahrhundert zurück. Zuvor wurden die Geburt und die Anbetung des Kindes in anderer Weise dargestellt – davon handelt dieses Kapitel.

Seit dem Ende des 3. Jahrhunderts feiern Christen die Erinnerung an die Geburt Jesu. In dieselbe Zeit reichen die ersten Zeugnisse über die Verehrung der Geburtsgrotte in Bethlehem durch Pilger zurück. Seit dem 4. Jahrhundert wird die Geburt Christi bildlich dargestellt: Reliefs auf Sarkophagen oder liturgischen Geräten und Wandfresken zeigen das auf seiner Lagerstatt ruhende Kind mit der Mutter Maria und die Anbetung der Weisen. Die erste Nachbildung der Geburtsgrotte im Abendland entstand im 7. Jahrhundert in Rom, wo in Santa Maria Maggiore ein Partikel aus der Grotte als Reliquie verehrt wurde. Später stellte man dort einen hölzernen Trog auf, von dem wohl jene Brettchen stammen, die bis heute als Teil der Krippe des Christkindes verehrt werden.

Das Jahr 1223 brachte ein für die Entwicklung der Jesuskindverehrung wichtiges Ereignis: Der hl. Franz feierte die Heilige Nacht mit seinen Brüdern und den Bürgern von Assisi nicht wie üblich in der Kirche, sondern im nahegelegenen Wald von Greccio. Er hatte einen Krippentrog und Ochs und Esel dorthin bringen lassen, um die Weihnachtsliturgie anschaulicher und verständlicher zu machen. Ein Anwesender erlebte dabei in einer Vision, wie Franziskus den Jesusknaben in der Krippe gleichsam aus tiefem Schlaf erweckte. Damit hatte der Heilige aus dem Dorf Greccio ein neues Bethlehem gemacht – ein Bethlehem in Italien. Gerne wird der hl. Franz von Assisi aufgrund dieser besonderen Ausgestaltung der Geburtsnacht als »Erfinder der Weihnachtskrip-

Christmas without a Nativity Scene is inconceivable in many parts of the world. Colourful scenes surrounding the Birth of Jesus, the Adoration of the Shepherds and the Visit of the Three Wise Men are arranged in churches and in people's homes. Often these Nativity Scenes are valuable heirlooms passed on from generation to generation, but there are also some very modern representations of this traditional scene.

In its current form, the tradition of Nativity Scenes does not go back further than the 16th century. Before that, the Birth of Jesus and the Adoration of the Christ Child were depicted in a different way— and that is the theme of this chapter.

Christians have been celebrating the anniversary of the Birth of Jesus since late in the third century. The first evidence of the veneration by pilgrims of the birthplace in the cave in Bethlehem also dates back to that time. Since the fourth century, the birth of Christ has been represented in images: reliefs on sarcophagi or liturgical instruments and wall frescoes showing the infant Jesus in his resting place with the Virgin Mary and the Adoration of the Wise Men. The first representation of the cave in the West was produced in seventh century Rome, where a fragment reputedly from the cave, was venerated as a relic in the church of Santa Maria Maggiore. Later, a wooden manger was set up there, from which those pieces presumably come that are still revered today as part of the Christ Child's manger.

The year 1223 saw an important event in the development of the tradition of venerating the infant Jesus: St. Francis celebrated Christmas Eve with his brethren and the townspeople of Assisi not, as was the custom, in the local church, but in the nearby forest of Greccio. He had a manger and an ox and donkey brought there, with the intention of making the Christmas liturgy more tangible and comprehensible for the ordinary people. One of those present had a vision of Francis waking the infant Jesus in the manger, as if out of a deep sleep. Thus the saint turned Greccio into a new Bethlehem—a Bethlehem in Italy. Because of this special staging of the night of

Historique de la crèche de Noël

Dans de nombreuses régions du globe, on ne saurait imaginer Noël sans la crèche traditionnelle. Les scènes hautes en couleur représentant la Nativité, l'Adoration des bergers et des Rois mages sont exposées dans les églises aussi bien que chez les particuliers. Il s'agit souvent de pièces anciennes de grande valeur, héritages de famille, mais on trouve aujourd'hui des interprétations modernes de ce thème.

Les crèches de Noël n'ont pas toujours existé, et le visage que nous leur connaissons n'est apparu qu'au 16e siècle. Auparavant, la naissance de Jésus et l'Adoration étaient représentés d'une autre manière – thème de ce chapitre

Les chrétiens célèbrent la naissance de Jésus-Christ depuis la fin du 3e siècle. C'est de cette époque que datent les premiers récits rapportant que les pèlerins se rendaient à la grotte de la Nativité à Bethléem. La naissance du Christ est représentée de manière figurative depuis le 4e siècle, des reliefs de sarcophages ou d'ustensiles liturgiques et des fresques montrent l'Enfant reposant sur sa couche avec sa mère Marie et les Rois mages en adoration. La première reproduction de la grotte de la Nativité en Occident est apparue au 7e siècle à Rome, c'est en effet à Santa Maria Maggiore que l'on révérait un fragment de la grotte de la Nativité. Plus tard, on plaça là une auge de bois, de laquelle proviennent les petites planches que nous vénérons aujourd'hui encore comme faisant partie de la crèche de l'enfant Jésus.

L'année 1223 est une date importante pour l'évolution du culte de l'enfant Jésus. Cette année-là, en effet, saint François ne célébra pas la nuit sainte comme de coutume à l'église avec ses frères et les ci-toyens d'Assise: il avait fait porter dans la forêt de Greccio toute proche une mangeoire de bergerie, amener un bœuf et un âne, afin que la population soit mieux à même de comprendre la liturgie de Noël. Un spectateur eut alors la vision de saint François tirant pour ainsi dire le petit Jésus d'un profond sommeil. Grâce à saint François, le

Maria und Joseph
Italien, um 1730/40
Terracotta, farbig gefaßt
Höhe: 23 cm — [Pos. 104]

Mary and Joseph
Italy, c. 1730/40
Terracotta, painted
Height: 23 cm — [pos. 104]

Marie et Joseph
Italie, vers 1730/40
Terre cuite polychrome
Hauteur: 23 cm — [Pos. 104]

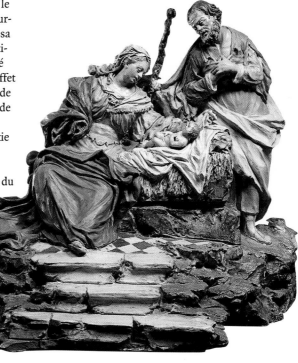

Jesuskind in einer vergoldeten Wiege
Wiege: Süddeutschland, 1585
Holz, farbig gefaßt
Höhe: 28,5 cm
Figur: Süddeutschland 18. Jhd.
Wachs, Textilien
Länge: 40cm — [Pos. 13]

The Infant Jesus in a Gilded Cradle
Cradle: Southern Germany, 1585
Wood, painted
Height: 28.5 cm
Figure: Southern Germany, 18th century
Wax, fabric
Length: 40cm — [pos. 13]

L'enfant Jésus dans un berceau doré
Berceau: Allemagne du Sud, 1585
Bois polychrome
Hauteur: 28,5 cm
Figurine: Allemagne du Sud, 18ᵉ siècle
Cire, tissu
Longueur: 40 cm — [pos. 13]

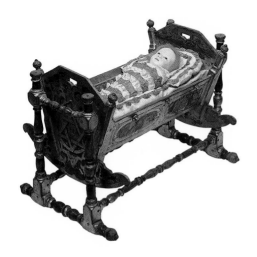

pe« bezeichnet, was aber keineswegs zutrifft; vom Entstehen der Weihnachtskrippe vergehen noch drei Jahrhunderte.

Zwar findet man in der Skulptur des 13. Jahrhunderts bereits Bildzeugnisse, die alle Elemente der späteren Krippen umfassen, doch sind wichtige Kriterien wie etwa ihre Veränderbarkeit noch nicht erfüllt. Im 15. Jahrhundert entstanden in dem für die Frömmigkeit der Zeit typischen Wunsch, das heilige Geschehen und seinen Schauplatz szenisch nachzubilden, unveränderbare Rekonstruktionen der Heiligen Nacht mit oft lebensgroßen Figuren in speziellen Andachtsräumen; sie sind den großen Kalvarienbergen vergleichbar. In der Spätgotik sind es nördlich der Alpen vor allem die Krippenaltäre mit ihren Schnitzfiguren, die das Weihnachtsgeschehen, ausgeschmückt mit liebenswerten Alltagsszenen zeigen. In ihrem Mittelschrein ist meist die Anbetung der Könige dargestellt, wobei Szenen wie die Verkündigung an die Hirten und deren Weg zur Krippe als kleine Reliefs den Hintergrund bilden. Auf den inneren und äußeren Flügelseiten werden fast immer Szenen aus dem Leben Mariens und des Jesusknaben gezeigt. Auch diese Altäre sind unveränderbare Kompositionen, die lediglich durch das Öffnen und Schließen der Flügel das liturgische Geschehen widerspiegeln können.

Neben bildlichen Darstellungen dienten auch geistliche Spiele dazu, die für viele Menschen unzugänglichen Texte der Evangelien verständlich zu machen. Das aus den Frauenklöstern schon im hohen Mittelalter bekannte Spiel des »Kindlwiegens«, das die Gedanken ganz auf den kindlichen Welterlöser hinlenken sollte, fand im Laufe der Zeit Eingang in den häuslichen Bereich, wo dann ebenfalls kleine Figuren des Jesuskindes in einer Wiege in den Schlaf gesungen wurden. Aus solchen Bräuchen konnte sich ein vertrauter Umgang mit dem göttlichen Kind entwickeln, wie er uns auch in der Anfertigung kostbarer Gewänder und Schmuckstücke für Figuren des Knaben begegnet.

Der Wunsch nach einer anschaulichen Rekonstruktion des Weihnachtsgeschehens ebnete schließlich den Weg für jene detailreichen Darstellungen, die dem Betrachter die Identifikation mit den historischen Personen ermöglicht und die wir heute »Krippe« nennen. *Rudolf Berliner* zählt sie in seinem 1955 erschienenen, bis heute gültigen Standardwerk *Die Weihnachtskrippe* zum »rekonstruieren-

Christ's birth, St. Francis of Assisi is often referred to as the "inventor of the Nativity Scene," which is not really accurate; three centuries separate the era of St. Francis from the emergence of the Nativity Scene as an art form.

In 13th century sculpture, one can already find many of the elements of the later Nativity Scenes, but important criteria were not yet met at that time, such as the mobility of the figures. In the 15th century, fixed reconstructions of the events of Christmas Eve, often with life-size figures, were set up in special devotional rooms; these are comparable to large Calvary scenes and are a product of the pious desire of the time to portray the nativity and its location as powerfully as possible. North of the Alps in the late Gothic period, so-called nativity altars with carved figures were mainly used to illustrate the events of Christmas, complemented by charming scenes of everyday life. The central altar panel usually showed the Adoration to the Wise Men. In the background, scenes such as the Annunciation of the Shepherds and their journey to the site of the Nativity are depicted in small reliefs. The inner and outer sides of the wings of the shrine almost always depicted scenes from the life of the Virgin Mary and the young Jesus. These altars, too, are infixed compositions, which reflect the sequence of the liturgical events by the opening and closing of the wings.

In order to make the texts of the Gospels more accessible, not only were pictorial representations used but also religious plays. One particular play, *Kindlwiegen* (rocking the infant), was performed in the High Middles Ages and was intended to focus people's thoughts on the infant Jesus as the Saviour of the world. In the course of time, this play made its way into private homes where small figures of the infant Jesus in a cradle were rocked and sung to sleep. Customs such as these helped people to develop a more intimate relationship to the divine child, as did the tradition of making precious items of clothing and accessories with which to dress figures of the Christ Child.

This growing wish for a visual reconstruction of the events of Christmas paved the way for those detailed depictions that allowed the observer to identify with the historical figures and that today we call the "Nativity Scene." In the standard reference, *Die Weihnachtskrippe*, Rudolf Berliner looks upon the Nativity Scene as part of the "reconstructive branch of religious art," intended "to

village était devenu une nouvelle Bethléem – une Bethléem italienne. On a donc tendance à considérer que le saint, initiateur de cette représentation particulière de la Nativité, est l'« inventeur de la crèche de Noël », ce qui n'est absolument pas correct, vu que trois siècles le séparent encore de la première crèche de Noël.

On observe déjà, il est vrai, dans la sculpture du 13e siècle des œuvres qui comportent tous les éléments des crèches ultérieures, mais des caractères essentiels en sont encore absents, par exemple la mobilité des pièces. C'est au 15e siècle qu'apparaissent des reconstructions non transformables de la Nativité conformément à l'esprit de l'époque et son désir de reproduire de manière directement scénique l'événement sacré et l'endroit où il s'est déroulé. Les personnages sont souvent grandeur nature et placés dans des espaces spécifiques propres à la dévotion. Ces reconstructions sont comparables aux grands Calvaires. C'est surtout sur les retables sculptés que le gothique flamboyant, au nord des Alpes, nous présente la naissance de l'Enfant, agrémentée de scènes de la vie quotidienne pleines de charme. La partie centrale représente l'Adoration des Mages, des petits reliefs à l'arrière-plan montrent les bergers apprenant la nouvelle et se rendant à la crèche. Les volets, à l'intérieur comme à l'extérieur montrent presque toujours des scènes de la vie de la Vierge et de l'enfant Jésus. Ces retables sont eux aussi des compositions non transformables, qui ne peuvent refléter la liturgie que par l'ouverture et la fermeture des volets.

A côté des représentations picturales, les «mystères » organisés par l'Eglise tentent de rendre compréhensibles les textes évangéliques inaccessibles à une grande partie de la population. Le « Bercement de l'enfantelet » connu dès le haut Moyen Age dans les couvents de religieuses, et qui devait orienter toutes les pensées sur le Sauveur enfant, fit au cours du temps son entrée dans les foyers, où l'on prit l'habitude de bercer les figurines du petit Jésus pour l'endormir. C'est de ce genre de coutumes que put se développer une relation familière avec le divin enfant, telle que la documente aussi les vêtements précieux et les bijoux réalisés pour le parer.

Dans le cadre de cette évolution, le désir d'exprimer de manière « vivante » la naissance du Christ se fit de plus en plus fort et rendit finalement possible la genèse de ces présentations riches en détails qui permettent au specta-

den Zweig der religiösen Kunst« und erläutert weiter, sie sollte »den Frommen helfen, das Gefühl zu haben, den Schauplatz der heiligen Geschichte zu betreten, um sie zu möglichst tiefer Meditation über den Heilsweg anzureizen.«

Die Geschichte der Krippe begann, als sich Ende des 15. Jahrhunderts die Figuren der Weihnachtsszenen allmählich von den Rückwänden der Altäre gelöst hatten und in der Folge kleinformatige, selbständige Figurengruppen entstanden, die, meist vollplastisch ausgearbeitet, von allen Seiten zu betrachten waren. Aber erst als technisch voneinander unabhängige, in sich oftmals bewegliche Einzelfiguren geschaffen wurden, konnten unterschiedliche Szenen in einer festgelegten zeitlichen Abfolge nacheinander aufgestellt werden. Denn das unterscheidet die Krippe von allen anderen Arten der Weihnachtsdarstellung: Sie ist veränderbar und wird vom Krippenbauer nach dem Ablauf des Festkalenders umgestaltet. Dazu kommen als weitere Merkmale ihre immer nur vorübergehende Aufstellung zu einer bestimmten Zeit, aber auch ihre regelmäßige Wiederkehr in jedem Jahr.

Das im deutschen Sprachraum übliche Wort »Krippe« meinte zunächst nur den Futtertrog, in den der Jesusknabe gelegt wurde; später übertrug man den Begriff auf die gesamte vielfigurige Szene. Ähnliches gilt für das italienische »presepe«, das spanische »pesebre« und das portugiesische »presépio«, Begriffe, die allesamt auf das Lateinische »presepio« zurückgehen. Auch das französische Wort »crèche« kommt von der Futterkrippe. Lediglich die englische Sprache kennt keinen eigenen Begriff für die vielfigurigen Weihnachtsszenen, wie in ihrem Geltungsbereich ja auch das Phänomen Krippe weitgehend unbekannt ist, da diese Tradition vorwiegend in katholischen Gebieten gepflegt wurde. Im Englischen verwendet man daher die Umschreibung »nativity scene«.

Meist beginnend mit der Verkündigung an Maria, folgt im Krippenkalender der Gang übers Gebirge mit dem Besuch bei der Base Elisabeth, die den Johannesknaben erwartet. Die Herbergssuche in Bethlehem leitet den eigentlichen Weihnachtszyklus ein. Ihr folgen die Verkündigung an die Hirten und an die Könige sowie Zug und Anbetung dieser beiden Gruppen zum Stall. Der Bethlehemitische Kindermord und die Flucht nach Ägyp-

help the pious to have the feeling that they were entering the scene of the holy event, so as to inspire them to as deep a form of meditation as possible on the path of salvation." (Berliner, 1955, p. 14).

The history of the Nativity Scene truly began in the late 15th century, when the figures in the Christmas scenes gradually stepped down, as it were, from the rear walls of the altars. Subsequently, small-scale, free-standing groups of figures began to be created, which, being three-dimensional, could usually be viewed from all sides. Later, with the emergence of individual figures that were physically independent of one another and often moveable, separate scenes could be arranged in an established chronological sequence. This is what distinguishes the Nativity Scene from all other depictions of the events of Christmas: It is flexible and can be rearranged in accordance with the calendar of church festivals. Other distinguishing features are its temporary installation at a specific time of year and its regular return annually.

The word *Krippe* (crib) commonly used in the German-speaking regions, initially meant only the manger in which the infant Jesus was laid; later the term referred to the whole Christmas scene with its many and varied figures. The same applies in the case of the Italian term "presepe," the Spanish "pesebre" and the Portuguese "presépio," which all go back to the Latin "presepio." The French "crèche" also comes from the word for manger. English seems to be the only language that lacks a single term for the scenic arrangement of the events of Christmas. Because the tradition of such depictions was mainly adhered to in Catholic regions, the phenomenon of the "crib" was largely unknown in protestant England. The designation often used in English, therefore, is "Nativity Scene or Christmas Crib."

Events comprising the Nativity narrative usually begin with the Annunciation and continue with Mary's journey over the mountains to visit her cousin Elisabeth, who is about to bear the child who would become John the Baptist. The actual Christmas cycle begins with the search for a room at an inn in Bethlehem. This is followed by the Annunciation to the Shepherds and the Three Wise Men and their journey to the stable and Adoration of the Christ Child. The Slaughter of the Innocents in Bethlehem and the Flight into Egypt conclude this calendar of

teur de s'identifier avec les personnages historiques, et que nous appelons aujourd'hui les « crèches ». Rudolf Berliner les considère comme « la branche reconstructrice de l'art sacré », expliquant qu'elle doivent « aider l'homme pieux à avoir le sentiment qu'il pénètre sur la scène de l'histoire sainte et l'encourager à méditer le plus profondément possible sur la voie qui mène au Salut. » (Berliner, 1955, page 14).

A la fin du 15e siècle, les figures des scènes de Noël se sont petit à petit détachées du dos des retables, et les petits groupes de personnages autonomes ainsi apparus peuvent, vu qu'ils sont le plus souvent travaillés en relief, être contemplés sur toutes leurs faces – l'histoire de la crèche vient de débuter. Mais il faudra encore attendre l'apparition de figures individuelles techniquement indépendantes l'une de l'autre et souvent mobiles en soi pour pouvoir exposer l'une après l'autre des scènes différentes dans un ordre défini chronologiquement. C'est en effet son aspect transformable qui différencie la crèche de toutes les autres représentations de la fête de Noël, son créateur modifie la scène tout au long du « temps de Noël ». Autres critères: elle est uniquement exposée à une époque donnée, et elle apparaît régulièrement chaque année.

Avant de désigner la scène représentant la Nativité et ses nombreux personnages, le mot français « crèche » désigne à l'origine la mangeoire à bestiaux qui sert de couche au petit Jésus. Le terme italien « presepe », espagnol « pesebre » et portugais « presépio », dont la racine commune est le mot latin « presepio » a connu une évolution similaire. Il en va de même pour le mot allemand « Krippe ». Seule la langue anglaise ne possède pas de terme désignant l'étable de Noël, le phénomène en lui-même lui étant d'ailleurs inconnu, vu que la tradition de la crèche est surtout propre aux régions catholiques. A défaut de « crèche », les anglophones parleront donc de « nativity scene ».

Commençant le plus souvent avec l'Annonciation, le calendrier de la crèche poursuit avec la montée vers le haut pays et la visite chez la cousine Elisabeth enceinte du petit Jean. La quête d'une auberge à Bethléem introduit le cycle de Noël à proprement parler. Suivent l'Annonce aux bergers et aux Rois mages ainsi que le cortège et l'Adoration de ces deux groupes jusqu'à l'étable. Le cycle festif

Anbetung der Könige
Oberammergau, 19. Jahrhundert
Holz
Höhe: 9 cm — [Pos. 21]

Adoration of the Three Wise Men
Oberammergau, 19th century
Wood
Height: 9 cm — [pos. 21]

L'Adoration des Rois mages
Oberammergau, 19e siècle
Bois
Hauteur: 9 cm — [pos. 21]

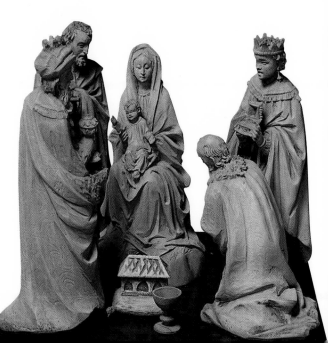

Einzelfiguren
Neapel, um 1750
Terracotta, farbig gefaßt;
textile Bekleidung
Höhe: ca. 35 cm — [Pos. 109]

Single Figures
Naples, c. 1750
Terracotta, painted;
fabric clothing
Height: c. 35 cm — [pos. 109]

Figurines particulières
Naples, vers 1750
Terre cuite polychrome,
garniture de tissu
Hauteur: ca. 35 cm — [pos. 109]

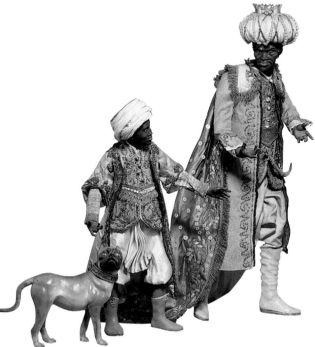

ten schließen den engeren Festkreis ab. Manche Krippen zeigen als letzte Szene die Hochzeit von Kana – das erste öffentliche Auftreten Jesu. Vor allem in Kirchen und Klöstern gab es sogenannte Jahreskrippen, mit deren Figuren und Ausstattungsteilen alle Ereignisse des Kirchenjahres nacheinander dargestellt werden konnten. Herausgelöst aus diesen umfangreichen Szenarien wurden zuweilen die Geschehnisse der Passions- und Osterzeit gezeigt, die als »Fastenkrippen« bezeichnet werden.

Eine Krippe besteht nicht allein aus Figuren: Die Landschaft trägt ebenso zum Gesamteindruck der Szenen bei wie die Gebäude, wobei hier nicht nur an den Stall zu denken ist; die besondere Lebensnähe mancher Szene aber wird erst durch das kleinteilige Zubehör erreicht, das meist in besonderem Maße typisch für die Entstehungslandschaft der jeweiligen Krippe ist.

Entstanden ist dieses Szenarium seit dem 16. Jahrhundert vermutlich in Italien. Die erste Nachricht über eine private Krippe findet sich in einem wahrscheinlich im Jahr 1567 erstellten Inventar der Piccolomini-Burg in Celano. Die Herzogin von Amalfi, Constanza Piccolomini, besaß danach zwei Truhen mit 116 Krippenfiguren, mit denen sie die Geburt, die Anbetung der Könige und andere, nicht näher bezeichnete Szenen aufstellen konnte. Bis ins späte 18. Jahrhundert waren es neben den Klöstern vor allem die fürstlichen Höfe, die sich dem Krippenbau widmeten, ihn förderten und schließlich zu Spitzenleistungen veranlaßten, wie die Entwicklung in Neapel zeigen wird.

church commemoration festivals. Many representations also include, as a final scene, the Marriage Feast of Cana, the first occasion on which Jesus performed a public miracle. Churches and monasteries also had so-called Year Cribs, with figures and scenes representing all the events in the church calendar in sequence. Sometimes the depictions of the events of Christ's Passion and Easter were taken from these comprehensive scenarios and set up separately as "Lenten Cribs."

Such scenes do not consist merely of figures. The landscape and buildings, too, contribute much to the overall impression. The particularly lifelike aspect of many scenes, however, is conjured up mainly by the tiny accessories that are usually quite typical of the area in which the work was produced. This particular scenario developed in the 16th century, presumably in Italy.

The first mention of a private Nativity Scene is to be found in an inventory probably drawn up in the year 1567, of the Piccolomini castle in Celano. According to this inventory, the Duchess of Amalfi, Constanza Piccolomini, owned two chests containing 116 crib figures with the help of which she could arrange the Birth of the infant Jesus, the Adoration of the Three Wise Men, and other scenes not described in detail. Until late in the 18th century, not only monasteries but above all the royal courts invested much energy into the creation of Nativity Scenes, promoting it as an art form and encouraging artists to produce top quality figures and accessories. This can be seen especially through developments in Naples.

au sens étroit s'achève avec le Massacre des enfants à Bethléem et la Fuite en Egypte. Certaines crèches montrent en dernière scène les Noces de Cana – la première manifestation de Jésus au monde. Il existait, surtout dans les églises et les monastères, des crèches dites annuelles, comprenant des personnages et des accessoires avec lesquels on pouvait représenter successivement tous les événements de l'année religieuse. On présentait quelquefois, ôtés de ces mises en scène complexes les événements de la Passion et de Pâques, les désignant sous le terme de crèche de Carême.

Une crèche n'est pas seulement composée de personnages, le paysage contribue autant à l'impression générale que les bâtiments, et il n'est pas seulement question ici de l'étable. Ce sont surtout les petits accessoires, le plus souvent dans une grande mesure caractéristiques de la région où la crèche en question a vu le jour, qui animent plus d'une scène.

C'est probablement en Italie que le scénario décrit ci-dessus fut élaboré dès le 16e siècle. L'inventaire du château Piccolomini à Celano, rédigé probablement en 1567 est le premier à mentionner une crèche privée. Selon lui, Constanza Piccolomini, duchesse d'Amalfi, aurait possédé deux coffres contenant cent seize figurines avec lesquelles elle pouvait représenter la Nativité, l'Adoration des Rois mages et d'autres scènes, sans dénomination précise. Jusque tard dans le 18e siècle, construire des crèches restera pour ainsi dire l'exclusivité des monastères et des cours princières, qui en stimuleront l'évolution et finalement la conduiront à ses réalisations les plus nobles, comme le montrera son évolution à Naples.

LITERATUR · LITERATURE · LITTÉRATURE

Angelo Stefanucci, Storia del presepio, Rom 1944
Rudolf Berliner, Die Weihnachtskrippe, München 1955
Wilhelm Döderlein, Alte Krippen, München 1960
Alfred Karasek, Josef Lanz, Krippenkunst in Böhmen und Mähren vom Frühbarock bis zur Gegenwart, Marburg 1974
Antonio Uccello, Il presepe popolare in Sicilia, Palermo 1979

Erich Egg, Herlinde Mehardi, Das Tiroler Krippenbuch, Innsbruck-Wien 1985
Elio Catello, Sammartino, Neapel 1988.
Gennaro Borelli, Il presepe napoletano, Neapel 1990
Nina Gockerell, Krippen im Bayerischen Nationalmuseum, München ³1997

Krippen aus dem Alpenraum und München

Nativity Scenes from the Alpine Region and Munich

Les crèches dans l'espace alpin et à Munich

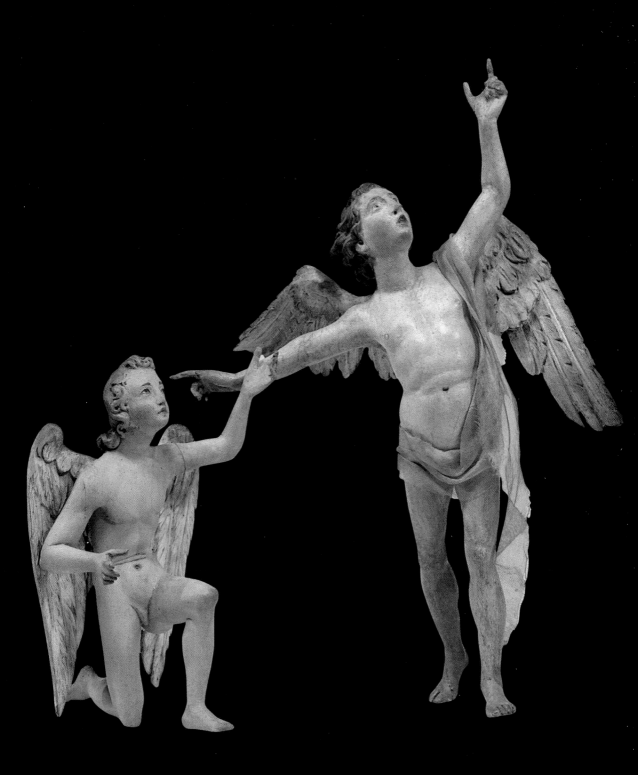

Krippen aus dem Alpenraum und München

Im süddeutschen Sprachraum beginnt der eigentliche Krippenbau am Ende des 16. Jahrhunderts und nimmt eine ganz eigene Entwicklung. Ein umfangreicher Briefwechsel der Erzherzogin Maria aus dem Hause Wittelsbach, die 1571 nach Graz geheiratet hatte, mit ihrem Bruder Herzog Wilhelm V. von Bayern enthält immer wieder Hinweise auf bekleidete Schnitzfiguren für eine Krippe, die sie sich aus München schicken ließ. In den folgenden Jahren mehren sich am Münchner Hof die Rechnungen von Handwerkern und Künstlern für die Anfertigung und die Aufstellung von Krippen.

In den Klöstern wurde schon im frühen 17. Jahrhundert die pädagogische Seite der anschaulichen Krippenszenen geschätzt. Dem des Lesens weitgehend unkundigen Volk die biblische Geschichte nahezubringen, war eine wichtige Aufgabe vieler Orden, und sie setzten dafür neben dem religiösen Schauspiel auch die Krippe ein. 1601 errichteten die Jesuiten in Altötting eine erste Klosterkrippe, 1607 folgte München, Innsbruck 1608 und schließlich Hall in Tirol 1609; in Prag war bereits 1562 in der Jesuitenkirche eine Krippe aufgestellt worden, doch haben sich keine konkreten Angaben über das Aussehen dieser frühen Beispiele erhalten. Mehr als ein Jahrhundert lang wurde der Krippenbau im Alpenraum ausschließlich in Klöstern und an den Höfen gepflegt.

Im 18. Jahrhundert fanden Genreszenen zur Ausschmückung der knappen biblischen Berichte Eingang in die bayerischen und Tiroler Krippen, was ihnen zu mehr Volkstümlichkeit verhalf. Neben Schnitzfiguren mit farbiger Fassung findet man hölzerne Gliederpuppen in textiler Bekleidung und Wachsfigürchen. Typisch für diese Zeit ist die auch andernorts zu beobachtende Bekleidung der Hirten und des anbetenden Volkes: Sie tragen stets die Tracht ihrer Entstehungslandschaft und -zeit. Damit wird dem Betrachter eine Identifikation mit den am heiligen Geschehen unmittelbar Beteiligten erleichtert oder gar erst möglich gemacht, gleichzeitig wird aber auch ausgedrückt, daß sich das Heilsgeschehen für alle Menschen zu allen Zeiten stets von neuem vollzieht.

Die Stürme der Aufklärung fegten in Süddeutschland in den Jahren um 1800 viele Äußerungen der Volks-

Nativity Scenes from the Alpine Region and Munich

In the southern German-speaking region, Nativity Scene creation accelerated in the late 16th century and then underwent a very specific development. An extensive correspondence between the Archduchess Maria of Bavaria's ruling House of Wittelsbach and her brother, Duke Wilhelm V of Bavaria, contains repeated references to carved, clothed figures for a Nativity Scene. These figures were sent to her from Munich after she married and moved to Graz in 1571. In the following years, the number of invoices from craftsmen and artists for the manufacture and delivery of Nativity Scenes to the Munich court increased significantly.

Already in the early 17th century, monasteries recognised the educational value of attractive Nativity Scenes; an important task of many religious orders was to teach the biblical story to those unable to read. For this purpose, not only religious plays but also Nativity Scenes were deliberately instrumentalised. In 1601 the Jesuits in Altötting erected their first monastery Nativity Scene. Munich Jesuits followed suit in 1607, Innsbruck Jesuits in 1608, and finally Hall Jesuits in Tyrol in 1609; a Nativity Scene had already been installed in the Jesuit Church in Prague in 1562. No concrete information has survived as to what these early examples looked like. For over a century, Nativity Scene creation in the Alpine Region was carried on at the monasteries and at the royal courts.

In the 18th century, genre scenes were introduced into Bavarian and Tyrolean Nativity Scenes, elaborating somewhat on the brief biblical accounts and giving the scenes a more folkloric character. Alongside carved and painted figures, one finds wooden jointed dolls dressed in fabric clothing, and also small wax figures. Typical of the time is the special attention devoted to the clothing of the shepherds and the worshipping townspeople: they are all dressed in traditional costumes representative of the time and place in which the particular Nativity Scene was made. As a result, beholders could more easily identify with the figures involved in the events. This feature also emphasized that salvation is an on-going process, taking place at all times for all men.

Around 1800, the storms of the Enlightenment in Southern Germany swept away numerous expressions of

Les crèches dans l'espace alpin
et à Munich

Dans l'espace linguistique du sud de l'Allemagne, la construction de crèches prend vraiment son essor à la fin du 16ᵉ siècle avant de suivre un parcours spécifique. Le volumineux échange épistolaire entre l'archiduchesse Marie de la maison de Wittelsbach, que son mariage en 1571 avait amenée à Graz, et son frère le duc Guillaume V de Bavière, mentionne de nombreuses fois les figurines de crèche sculptées et habillées qu'elle se faisait envoyer de Munich. Au cours des années suivantes, la cour de Munich reçoit de nombreuses factures d'artisans et d'artistes ayant réalisé et monté des crèches.

Dès le début du 17ᵉ siècle, les couvents appréciaient déjà le caractère pédagogique des scènes expressives, de nombreux ordres avaient à cœur de faire comprendre les évangiles à une population dont la majeure partie ne savait pas lire, et la crèche était un outil dont ils se servaient consciemment au même titre que les mystères. En 1601, les jésuites d'Altötting montèrent une première crèche de monastère, en 1607 ce fut le tour de Munich, en 1608 d'Innsbruck et finalement, en 1609, de Hall au Tyrol ; une crèche avait déjà été montée à Prague dans l'église des jésuites en 1562, mais aucune donnée concrète ne nous est parvenue sur l'aspect de ces exemples précoces. Pendant plus d'un siècle dans l'espace alpin, les cours et les monastères furent les seuls à réaliser des crèches.

Au 18ᵉ siècle, des scènes de genre commencèrent à décorer les sobres scènes bibliques des crèches bavaroises et tyroliennes, ce qui les rendit plus populaires. A côté de figurines sculptées et colorées, on trouve des poupées de bois aux membres mobiles vêtues d'étoffes, mais aussi des figurines de cire. Caractéristique aussi de cette époque, et qu'il convient également d'examiner ailleurs, les vêtements des bergers et du peuple en adoration: ce sont toujours des costumes populaires de la région et de l'époque. Les observateurs peuvent ainsi identifier plus facilement – et qui sait peut-être pour la première fois – ceux qui participent directement à l'événement saint; en même temps la scène exprime le fait que l'acte salvateur s'accomplit toujours de nouveau, pour tous les êtres humains, et à toutes les époques.

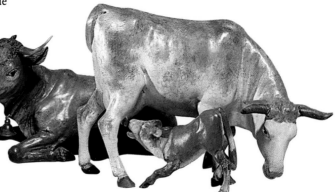

Spaßmacher
Nordtirol, um 1750
Holz, farbig gefaßt;
textile Bekleidung
Höhe: ca. 40 cm — [Pos. 59]

Jester
Northern Tyrol, c. 1750
Carved wood, painted;
fabric clothing
Height: ca. 40 cm — [pos. 59]

Bouffon
Nord du Tyrol, vers 1750
Bois sculpté polychrome;
garniture de tissu
Hauteur: 40 cm environ — [pos. 59]

frömmigkeit hinweg; auch das Aufstellen von Krippen in Kirchen wurde untersagt. Doch gerade diese rigorosen Verbote verhalfen der Weihnachtskrippe hier zu besonderer Blüte, denn einzelne Bürger nahmen die Kirchenkrippen in ihre Häuser und weckten damit bei anderen den Wunsch, ebenfalls solch figurenreiche Weihnachtsszenen zu besitzen. Privatleute traten nun anstelle der Kirchen als Auftraggeber für die Schnitzer auf, was einen erheblichen Aufschwung des Gewerbes und eine deutliche Steigerung der Qualität zur Folge hatte. Die Münchner Krippen der ersten Hälfte des 19. Jahrhunderts sind dafür der beste Beweis. Hier hatten zahlreiche bedeutende Schnitzer ihre Werkstätten, doch sind nur von wenigen Namen und Lebensdaten bekannt; ihre Könnerschaft aber ist an ihren Schnitzarbeiten abzulesen.

Unter dem Einfluß der in Rom ansässigen Künstlergruppe der Nazarener, die sich zur Aufgabe gestellt hatten, biblische Themen »richtig«, das heißt zeit- und ortsgemäß darzustellen, war Anfang des Jahrhunderts der Typus der orientalischen Krippe entstanden, dem sich die Münchner Schnitzer verpflichtet fühlten.

In Schnitzerorten wie Oberammergau in Bayern, aber auch in Nord- und Südtirol entstanden im 19. Jahrhundert zahllose qualitätvolle Figuren, teils mit kostbarer Bekleidung, teils mit feiner Farbfassung, für eine vorwiegend private Abnehmerschicht.

folk piety; the erection of cribs in churches, for example, was prohibited. This rigorous ban, however, contributed to a flowering of the custom of the Christmas scene, as individuals took the church Nativity Scenes to their homes and thus awakened in others the wish to have such lively Christmas representations in their homes as well. Now private people commissioned the wood-carvers and craftsmen, initiating a considerable boom in Nativity Scene production and giving rise to a significant improvement in its quality. The Munich Nativity Scenes of the early 19th century provide the best evidence of this. Numerous important carvers had their workshops in Munich, although the names of and details about only very few of them have survived; their skill, however, can be judged from their works.

An artists' group living in Rome, the Nazarenes, had taken upon themselves the task of depicting biblical themes "correctly," that is to say, in a manner appropriate to the time and place of the events. Under the Nazarenes' influence, the oriental Nativity Scene emerged in the early 19th century, a type to which the Munich carvers were particularly committed.

In German towns famous for their carving tradition, such as Oberammergau in Bavaria, and also North and South Tyrol, countless high quality figures were produced in the 19th century, some with opulent clothing, some finely painted, and most of them commissioned by private clients.

Vers 1800, l'esprit des Lumières entraîna la disparition de nombreux signes extérieurs de la piété populaire; on interdit aussi l'édification de crèches dans les églises. Paradoxalement, cette interdiction rigoureuse fit s'épanouir ici les crèches de Noël, vu que certains emmenèrent chez eux les crèches des églises et éveillèrent ainsi chez d'autres le désir de posséder des scènes de Noël peuplées de nombreux personnages. Des particuliers – et non plus les églises – passèrent alors commande auprès des sculpteurs, ce qui entraîna une relance remarquable de la profession et une nette amélioration de la qualité des figures. Les crèches réalisées à Munich dans la première moitié du 19e siècle en sont la meilleure preuve. De nombreux sculpteurs renommés avaient ici leurs ateliers, bien que seuls quelques noms et biographies nous soient parvenus. Mais leur talent se lit dans leurs œuvres.

Au début du siècle, sous l'influence des nazaréens – une confrérie d'artistes établis à Rome qui s'étaient donné pour mission de représenter les thèmes bibliques « correctement », c'est-à-dire en accord avec leur lieu d'origine et leur époque –, la crèche « orientale » avait vu le jour, et les sculpteurs se sentaient tenus de respecter ce type.

Dans les régions où de nombreux sculpteurs travaillaient, comme Oberammergau en Bavière mais aussi dans le nord et le sud du Tyrol, d'innombrables figurines de qualité virent le jour au 19e siècle; parées de vêtements précieux, la tête et les membres délicatement peints, elles étaient surtout destinées aux acquéreurs privés.

Engel	Angel	Anges
München, Ende 18. Jahrhundert	Munich, late 18th century	Munich, fin du 18ᵉ siècle
Holz, farbig gefaßt	Wood, painted	Bois polychrome
Höhe: ca. 16 cm — [Pos. 80]	Height: c. 16 cm — [pos. 80]	Hauteur: env. 16 cm — [pos. 80]

FOLGENDE SEITEN:

Herbergssuche
München, um 1820
Szenenbild von Wilhelm Döderlein, 1959
Holz, geschnitzt und farbig gefaßt;
textile Bekleidung
Höhe: 25 cm — [Pos. 82]

FOLLOWING PAGES:

Search for an Inn
Munich, c. 1820
Scenery by Wilhelm Döderlein, 1959
Carved wood, painted;
fabric clothing
Height: 25 cm — [pos. 82]

PAGES SUIVANTES:

La Quête d'une auberge
Munich, vers 1820
Mise en scène de Wilhelm Döderlein, 1959
Bois sculpté polychrome;
garniture de tissu
Hauteur: 25 cm — [pos. 82]

Vor dem Betrachter öffnet sich der Marktplatz eines orientalischen Dorfes. Maria ist erschöpft am Brunnen niedergesunken, während Joseph von einem unfreundlichen Wirt und einem kläffenden Hund von der Herbergstüre gewiesen wird. Die diskutierenden Männer am vorderen Szenenrand zeigen in ihren Gesichtern und Gewändern die wachsende Vertrautheit der Münchner Schnitzer mit morgenländischer Physiognomie und Bekleidung. Die Figuren wurden als Gliederpuppen gearbeitet; Köpfe, Arme und Beine sind aus Lindenholz geschnitzt und sorgfältig gefaßt.

This scene is of a market place in an oriental village. Mary is resting, exhausted, at a well, while Joseph is being driven away from the door of the inn by an unfriendly inn-keeper and a barking dog. The growing familiarity of the Munich carvers with oriental physiognomies and clothing are evident in the faces and outfits of the clusters of men standing talking in the forefront of the scene. The figures are jointed dolls; the heads, arms, and legs are carved out of limewood and painted with great precision.

Le spectateur contemple la petite place d'un village oriental. Marie, épuisée, est accroupie près du puits, pendant que l'hôtelier peu avenant et son chien refusent à Joseph l'accès de l'auberge. Les visages et les vêtements des hommes palabrant en groupes au premier plan montrent la familiarité croissante des sculpteurs munichois avec les physionomies et les costumes orientaux. Les figurines ont des membres mobiles, la tête, les bras et les jambes sont en bois de tilleul et soigneusement peints.

Die Hirten auf dem Feld
Hirtenfiguren von dem Schnitzer Ludwig,
Tierfiguren von Niklas
München, um 1800
Holz, geschnitzt und farbig gefaßt;
textile Bekleidung
Höhe: 26 cm — [Pos. 78]

The Shepherds in the Field
Shepherds by the carver Ludwig;
animals by Niklas
Munich, c. 1800
Carved wood, painted;
fabric clothing
Height: 26 cm — [pos. 78]

Les Bergers aux champs
Figurines du sculpteur Ludwig,
animaux de Niklas
Munich, vers 1800
Bois sculpté polychrome; garniture de tissu
Hauteur: 26 cm — [pos. 78]

Die Hirten in dieser Verkündigungsszene tragen nicht mehr – wie noch wenige Jahrzehnte zuvor im Alpenraum üblich – die heimische Tracht. Ihre Physiognomie weist sie ebenso als Bewohner des Heiligen Landes aus wie ihre Kleidung. Typisch für die Münchner Krippen sind die hervorragend geschnitzten Tiere, die, wie etwa die kämpfenden Stiere, stets in ungewöhnlich lebhafter Bewegung wiedergegeben werden.

In this Annunciation scene, the shepherds are no longer wearing traditional costumes, as was customary in the Alpine region only a few decades earlier. Instead, both their features and their clothing suggest that they are inhabitants of the Holy Land. Typical of the Munich Nativity Scenes are the masterfully carved animals, their depiction is unusually animated as is that of the fighting bulls here.

Dans cette scène, les bergers ne portent plus le costume populaire régional, comme le voulait la tradition quelques décennies plus tôt, mais les vêtements des habitants de Terre Sainte. Leur physionomie accuse également leur appartenance ethnique. Caractéristiques aussi des crèches munichoises: les animaux remarquablement sculptés ne sont plus figés mais toujours saisis dans des poses expressives, les taureaux combattant en sont la preuve.

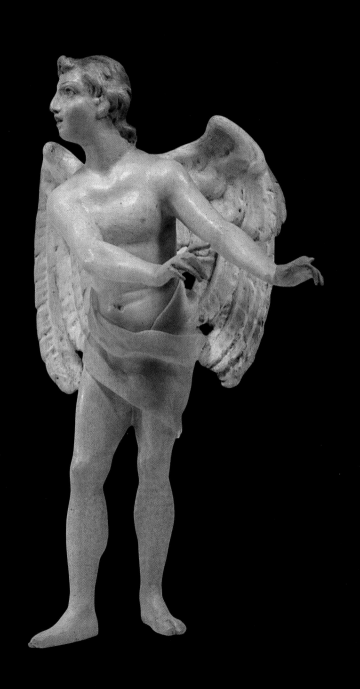

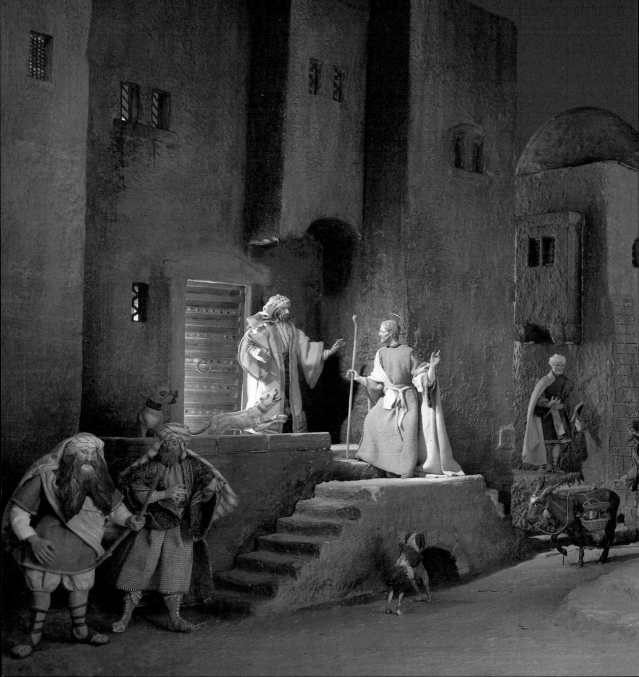

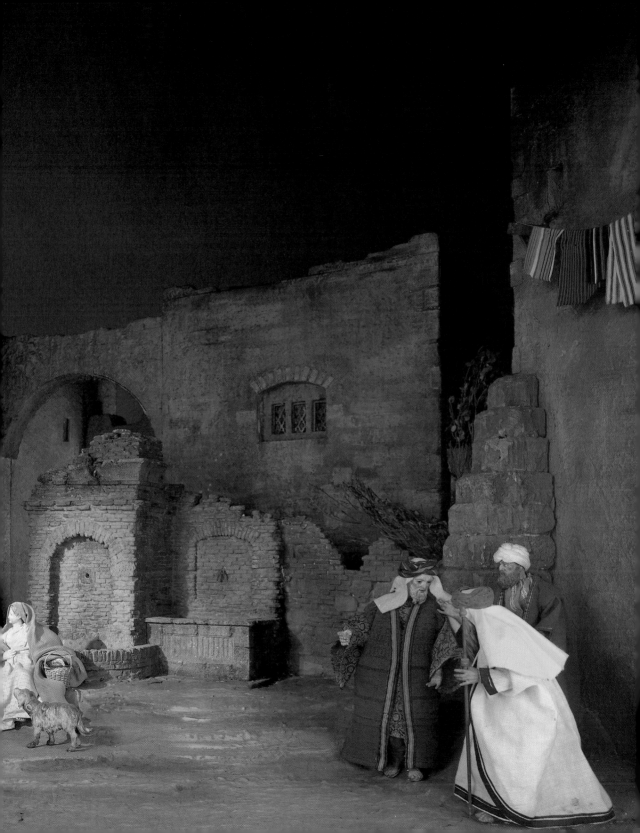

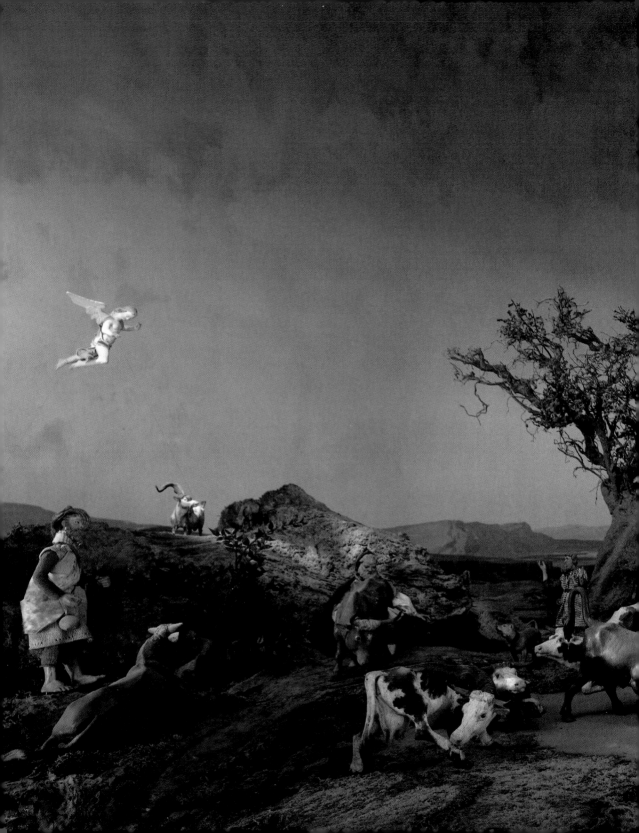

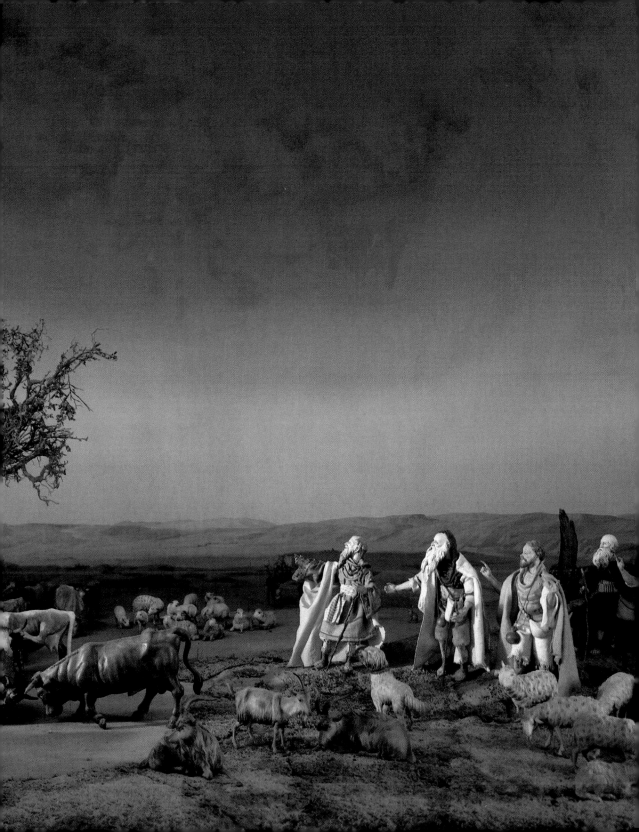

FOLGENDE SEITEN:
Heilige Nacht mit Anbetung der Engel
München, um 1820
(Engel, Hirten, Architektur);
Italien, um 1760 (Heilige Familie)
Holz, geschnitzt und farbig gefaßt;
textile Bekleidung
Höhe: ca. 20 cm — [Pos. 79]

FOLLOWING PAGES:
Christmas Eve
with the Adoration of the Angels
Munich, c. 1820
(Angels, shepherds and buildings)
Italy, c. 1760 (Holy Family)
Carved wood, painted; fabric clothing
Height: c. 20 cm — [pos. 79]

PAGES SUIVANTES:
La Sainte Nuit et l'Adoration des Anges
Munich, vers 1820
(Anges, bergers et constructions)
Italie, vers 1760 (Sainte Famille)
Bois sculpté polychrome;
garniture de tissu
Hauteur: 20 cm environ — [pos. 79]

Typisch für die Münchner Krippen des frühen 19. Jahrhunderts sind die feingeschnitzten Engel, die stets in Gruppen auftreten. Es sind keine Putten, wie in Italien, sondern geschlechtslos schöne, jugendliche Wesen mit schlanken Körpern und lebhaften, gefiederten Flügeln in pastellfarbener Fassung.

Im Gegensatz zu den übrigen Figuren der Münchner Krippen sind die Engelfiguren nicht als Gliederpuppen gearbeitet, sondern haben als Aktfiguren ihre unveränderbare jubilierende oder anbetende Pose vom Schnitzer erhalten. Die Engelsanbetung wird von einem nachtschwarzen Sternenhimmel überwölbt.

Typical of the Munich cribs of the early 19th century are finely carved angels, usually presented in groups. These are not pudgy Italienate putty, but attractive, youthful, asexual beings with slim physiques and vigorous feathered wings in pastel shades.

Unlike the other figures from Munich, these are not jointed dolls. Each has been carved out of one piece of wood and given a fixed jubilant or worshipful pose by the carver. This scene of the Adoration of the Angels is enhanced by the black starry dome of the night sky.

Les anges délicatement sculptés et toujours en groupe sont aussi caractéristiques des crèches munichoises du début du 19e siècle. Ce ne sont pas des putti comme en Italie, mais de jeunes êtres androgynes au corps élancé et aux ailes expressives couvertes de plumes, peints dans des tons pastels.

Contrairement aux autres personnages des crèches munichoises, les membres de anges ne sont pas mobiles, les sculpteurs les ont dotés d'une pose invariable d'adoration ou d'allégresse. La scène de l'Adoration est surplombée d'un ciel bleu-nuit étoilé.

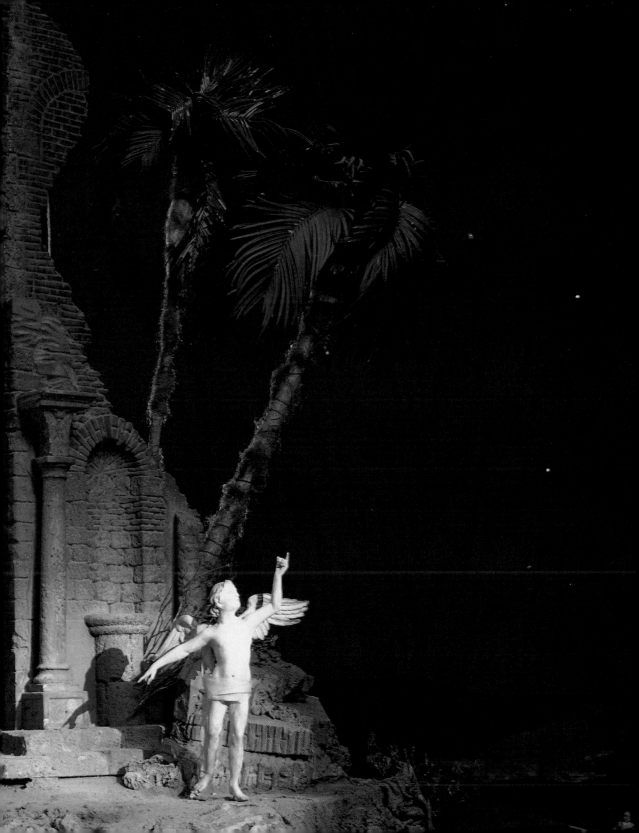

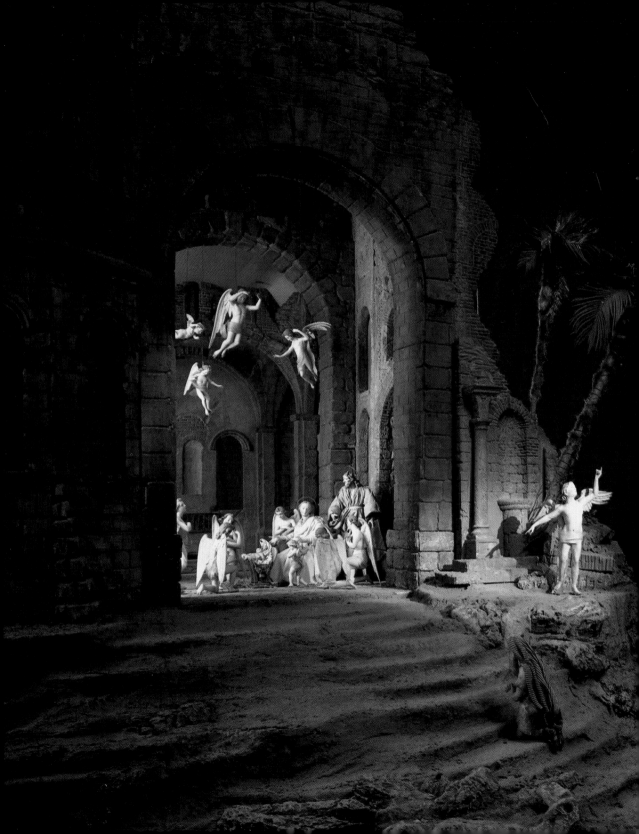

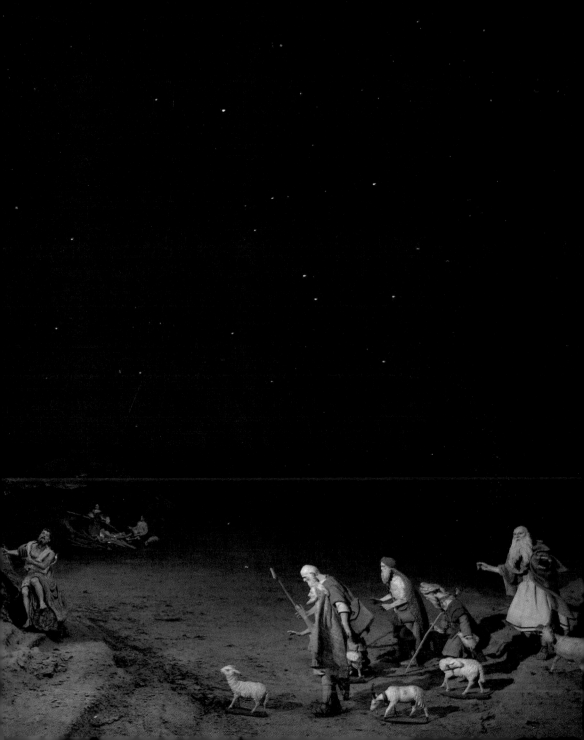

FOLGENDE SEITEN:
Anbetung der Hirten
Anselm Sickinger
München, um 1840
Szenenbild von Wilhelm Döderlein, 1959
Holz, geschnitzt und farbig gefaßt;
textile Bekleidung
Höhe: ca. 23 cm — [Pos. 88]

Der Wiederaufbau der Krippensamm-
lung in den fünfziger Jahren bot ihrem
engagierten Leiter *Wilhelm Döderlein* die
Gelegenheit, mit Münchner Figuren
von *Anselm Sickinger* eine alpenländische
Krippe zu gestalten, die das Weihnachts-
geschehen in winterlicher Landschaft
zeigt. Die Figuren, gegen Mitte des
19. Jahrhunderts entstanden, sind einem
historisierenden Stil verpflichtet, der da-
mals als »altdeutsch« bezeichnet wurde.

Das Stallgebäude, aus älteren
Beständen der Schmederer-Sammlung
stammend, entspricht den Vorstellungen
von einer bayrischen Holzarchitektur.

PAGES SUIVANTES:
L'Adoration des Bergers
Anselm Sickinger
Munich, vers 1840
Scène hivernale, Wilhelm Döderlein, 1959
bois sculpté polychrome;
garniture de tissu
Hauteur: 23 cm environ — [pos. 88]

La restauration de la collection au cours
des années 50 permit au chef de l'opéra-
tion, *Wilhelm Döderlein*, qui fit preuve d'un
grand engagement, de créer avec des fi-
gures munichoises d'*Anselm Sickinger* une
crèche alpine montrant la fête de Noël
dans un paysage hivernal. Les personna-
ges ont été réalisés au milieu du 19e siècle
dans un style historisant, baptisé à l'épo-
que « vieil allemand ».

L'étable, originaire de fonds plus
anciens de la collection Schmederer,
correspond à l'idée que l'on se faisait
d'une architecture bavaroise en bois.

FOLLOWING PAGES:
Adoration of the Shepherds
Anselm Sickinger
Munich, c. 1840
Scenery by Wilhelm Döderlein, 1959
Carved wood, painted; fabric clothing
Height: c. 23 cm — [pos. 88]

The reconstruction of the Nativity Scene
collection in the 1950s presented its
devoted director, *Wilhelm Döderlein*, with
the opportunity of assembling an Alpine
Nativity Scene set against a winter land-
scape. He employed figures by *Anselm
Sickinger* of Munich, produced towards
the middle of the 19th century, that are
very much in the historicising style of the
time called "*altdeutsch.*"

The stable, one of the older hold-
ings of the Schmederer collection, con-
forms to common notions of wooden
Bavarian architecture.

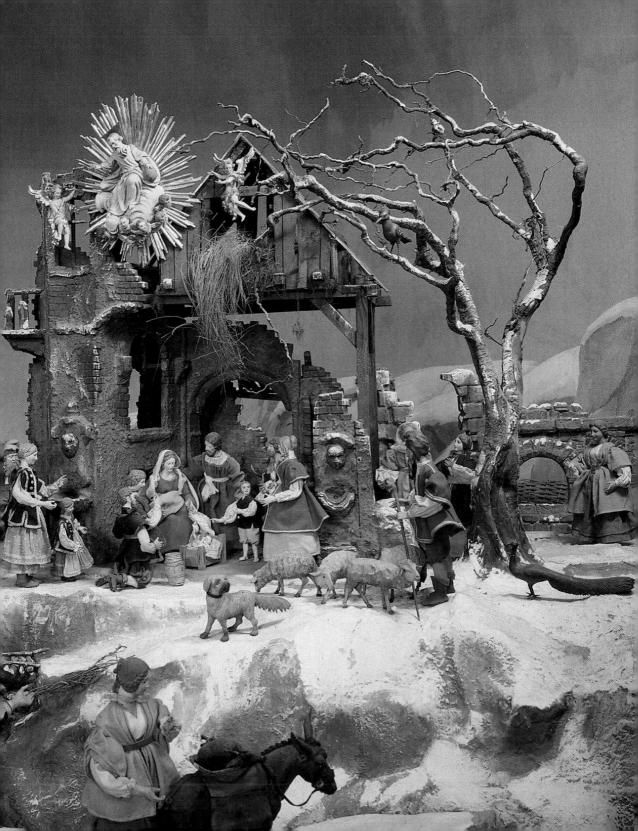

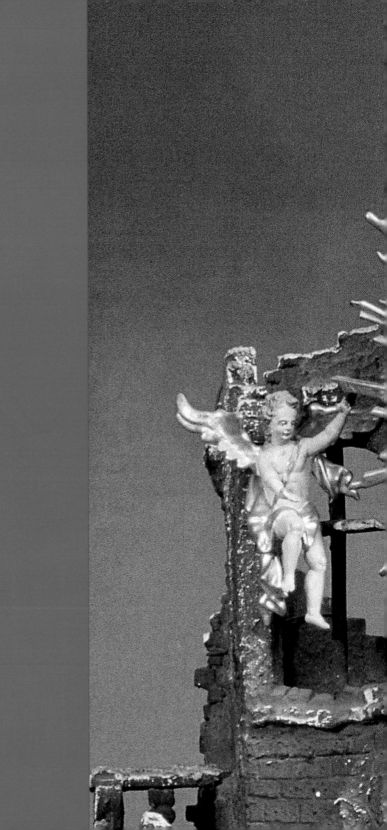

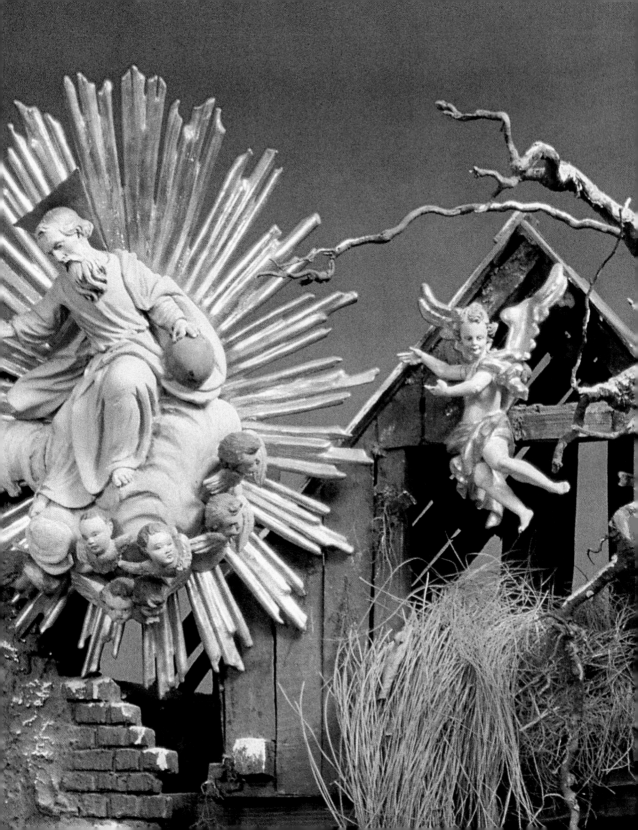

FOLGENDE SEITEN:

Papierkrippe: Anbetung der Hirten
Wenzel Fieger
Trebitsch, Mähren, um 1890
Gouache auf Karton
Höhe: 3,5 bis 14 cm — [Pos. 62]

Im Rokoko entstanden im süddeutschen Raum vielfigurige Papierkrippen von höchster malerischer Qualität. Sie wurden von ausgebildeten Kirchenmalern in der Winterzeit angefertigt. Bald waren sie wegen ihrer nahezu uneingeschränkten Detailfülle bei nur geringem Raumbedarf hoch geschätzt. In Böhmen und Mähren erreichte die Papierkrippe erst im 19. Jahrhundert ihre besondere Blüte.

Der gelernte Knochenschnitzer *Wenzel Fieger* aus Trebitsch malte von seinem 14. Lebensjahr an unzählige Papierfiguren von der heiligen Familie und den mährischen Hirten, die er beim Melken, Buttern und Käsen, aber auch beim Musizieren darstellte.

FOLLOWING PAGES:

Paper Nativity Scene: Adoration of the Shepherds
Wenzel Fieger
Trebic, Moravia, c. 1890
Gouache on cardboard
Height: 3.5 to 14 cm — [pos. 62]

In the rococo period, paper Nativity Scenes depicting myriad figures were produced with considerable artistic skill in the Southern German region by well-trained church painters, who created them especially in the winter season. These painted scenes enjoyed great popularity due to their enormous wealth of detail and the small amount of space they required. In Bohemia and Moravia this art reached a high point in the 19th century.

From the age of 14 on, *Wenzel Fieger*, from Trebic, trained as a bone carver, painted innumerable paper figures depicting both the Holy Family and Moravian shepherds, whom he showed milking, making butter and cheese and playing musical instruments.

PAGES SUIVANTES:

Crèche en papier:
l'Adoration des Bergers
Wenzel Fieger
Trebitsch, Moravie, vers 1890
Gouache sur carton
Hauteur: 3,5–14 cm — [pos. 62]

Des crèches en papier aux nombreux personnages apparurent en Allemagne du Sud à l'époque du rococo. Réalisées par des peintres d'église durant les mois d'hiver, elles offraient de grandes qualités picturales. Elles permettaient des représentations détaillées pratiquement illimitées tout en tenant fort peu de place, ce qui les fit bientôt très apprécier. En Bohême et en Moravie, la crèche Wenzel Fieger n'atteint son plein épanouissement qu'au 19e siècle.

Wenzel Fieger, un sculpteur sur os de Trebitsch peignit dès sa 14e année d'innombrables personnages en papier représentant la Sainte Famille et les bergers moraves, trayant les vaches, barattant ou fabriquant des fromages, mais aussi faisant de la musique.

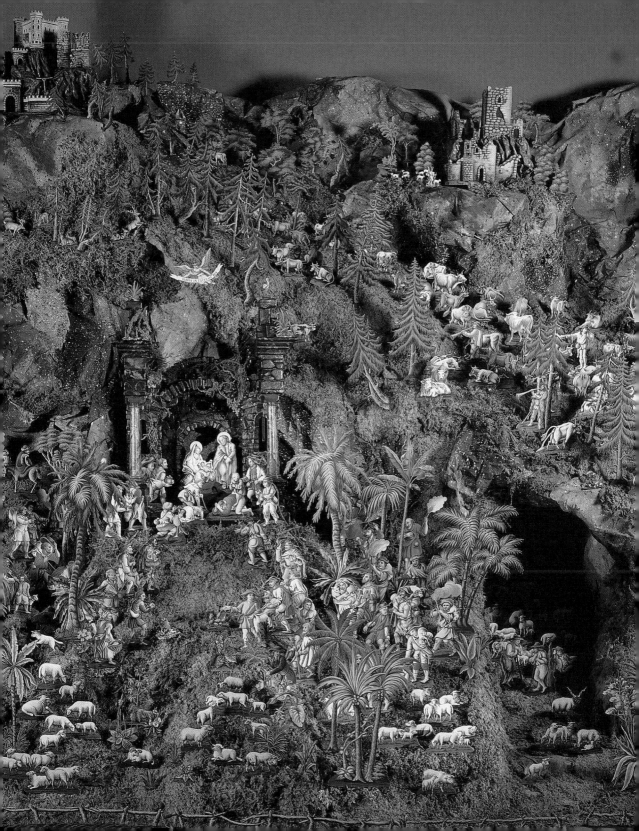

GLORIA IN EXCELSIS DEO.

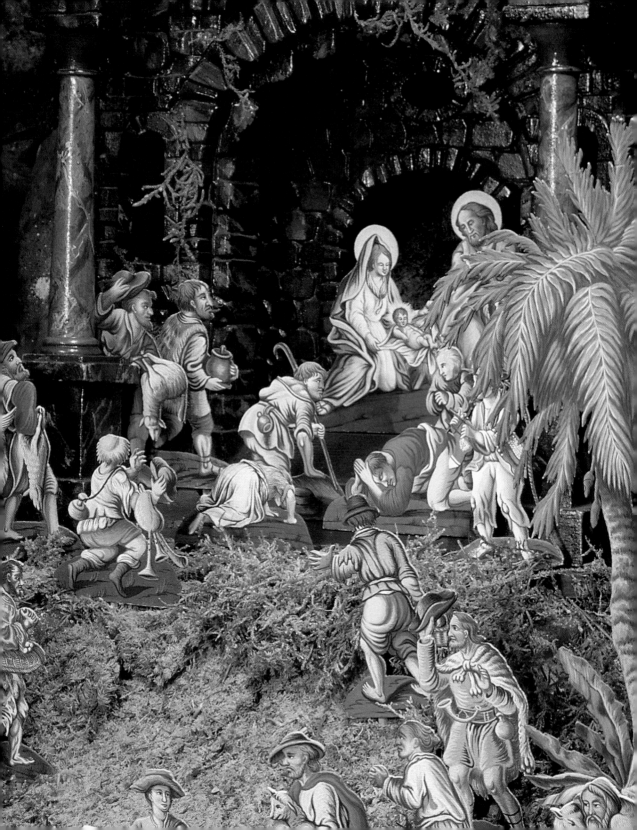

**Krippe aus dem Regelhaus
der Servitinnen in Innsbruck**
*Nordtirol, gegen 1750
Figuren geschnitzt, Gelenke mit Draht verbunden, Köpfe aus Wachs bossiert, Haare aus
Flachs oder Wolle; textile Bekleidung
Höhe: ca. 18 cm — [Pos. 61]*

Als Schauplatz für die Anbetung wurde der für Tiroler Krippen um 1750 typische dreistufige Berg mit Silhouette der Stadt Bethlehem gewählt. Er stellt nach christlicher Überlieferung die Welt dar, für die sich durch die Geburt Christi das Heil eröffnet. Daran haben die belebte und unbelebte Natur – die Landschaft mit den Tieren –, die Judenwelt in Gestalt der Hirten links und die Heidenwelt in Gestalt der hl. Drei Könige rechts Anteil. Die Engel zu beiden Seiten des Stalles erinnern an die Chöre des antiken wie an die Götterboten des barocken Theaters. Die Krippe wurde vermutlich von den Servitinnen selbst angefertigt und alljährlich im Kloster aufgestellt.

Phantasiebild der Stadt Jerusalem mit Aufbruch der hl. Drei Könige nach ihrem Besuch bei Herodes
*Figuren der Schnitzerfamilie Probst sowie von Johann und Franz Xaver Pendl
Bauten von Karl Siegmund Moser
Bozen, Südtirol, zwischen 1800 und 1860
Holz, geschnitzt und farbig gefaßt
Höhe: 12 bis 15 cm — [Pos. 77]*

Der Bozener Gerbermeister *Karl S. Moser* baute über Jahrzehnte eine große Zahl von Krippenarchitekturen mit laufenden Mühlen, pochenden Hammerwerken und aufwendiger Beleuchtung.

Seine herausragendste Komposition aber ist die Stadt Jerusalem, die er nicht aus orientalischen Bauformen zusammenfügte, sondern aus prächtigen europäischen Gebäuden der verschiedensten Epochen und Stile.

Nativity Scene from the Servite Convent in Innsbruck
*Northern Tyrol, c. 1750
Carved figures, limbs attached with wire, heads modelled in wax, hair of flax or wool; fabric clothing
Height: c. 18 cm — [pos. 61]*

The setting is a mountain with three terraces against a silhouette of the city of Bethlehem, typical of Tyrolean Nativity Scenes from the period around 1750. According to Christian tradition, the mountain represents the world, the salvation of which is foreseen in the birth of Christ. Inanimate and animate nature— the landscape and animals—are also destined to be saved, as are the Jewish world, represented by the shepherds on the left, and the world of the heathens, represented by the Three Wise Men on the right. The angels on both sides of the stable are reminiscent of the chorus in Greek tragedy and of the divine messengers in Baroque drama. Presumably, this crib was made by the Servites themselves and set up annually in the convent.

Fantasy Scene of the City of Jerusalem with the Departure of the Three Wise Men after their Visit to Herod
*Figures by the carver family Probst and by Johann and Franz Xaver Pendl,
Buildings by Karl Siegmund Moser
Bolzano, Tyrol, between 1800 and 1860
Carved wood, painted
Height: 12 to 15 cm — [pos. 77]*

Over several decades, the master tanner *Karl S. Moser* from Bolzano create a large number of crib structures containing functioning water mills, tapping hammer mills and complicated lighting.

His most outstanding composition, however, is this City of Jerusalem, modelled not on oriental structures but on splendid buildings representing different European epochs and styles.

Crèche du couvent des Servitinnes à Innsbruck
*Tyrol du Nord, vers 1750
Figures sculptées, membres reliés par du fil de fer, têtes bossées en cire, cheveux en filasse ou en laine; garniture de tissu
Hauteur: 18 cm — [pos. 61]*

Les crèches tyroliennes réalisées vers 1750 situaient, comme le voulait l'époque, la scène de l'Adoration devant la montagne en trois terrasses avec en arrière-plan au sommet, la ville de Bethléem. Elle représente selon la tradition chrétienne le monde sauvé par la naissance du Christ. Y prennent part activement la Nature animée et inanimée – le paysage et les animaux –, le monde juif symbolisé par les bergers à gauche et le monde païen par les rois mages à droite. Les anges de chaque côté de l'étable évoquent les chœurs antiques aussi bien que les messagers divins du théâtre baroque. La crèche fut probablement réalisée par les Servitinnes elles-mêmes et exposée tous les ans au couvent.

Vue fictive de Jérusalem et départ des Rois mages après leur visite chez Hérode
*Figurines réalisées par la famille de sculpteurs Probst ainsi que Johann et Franz Xaver Pendl
Edifices de Karl Siegmund Moser
Bolzano, Tyrol, vers 1800 et 1860
bois sculpté polychrome
Hauteur: 12–15 cm — [pos. 77]*

Karl S. Moser, un maître-tanneur de Bolzano construisit au fil des ans un grand nombre de bâtiments destinés aux crèches avec des moulins à eau, des marteaux cognants et un éclairage sophistiqué.

Toutefois, sa composition la plus remarquable est sa vue de Jérusalem qui ne présente pas de formes architecturales orientales mais de superbes édifices européens de styles et d'époques les plus divers.

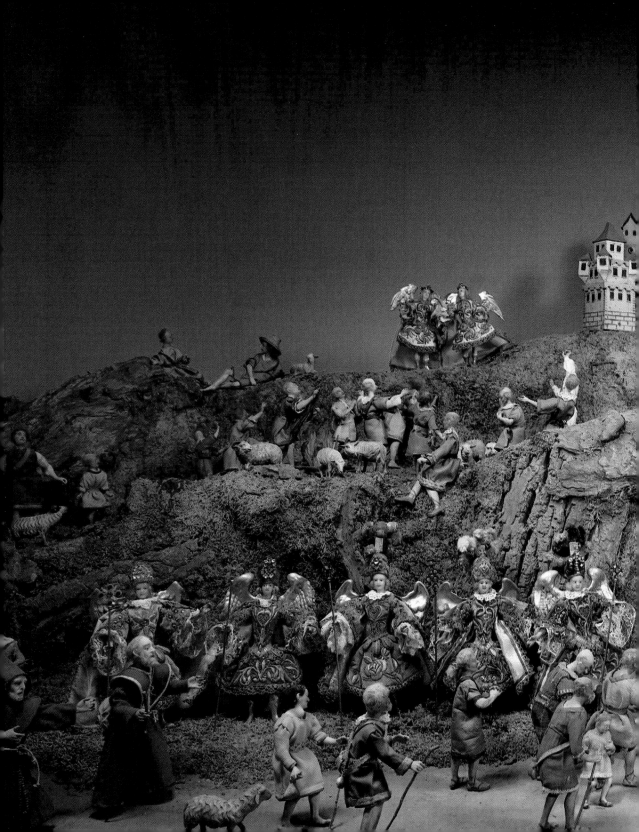

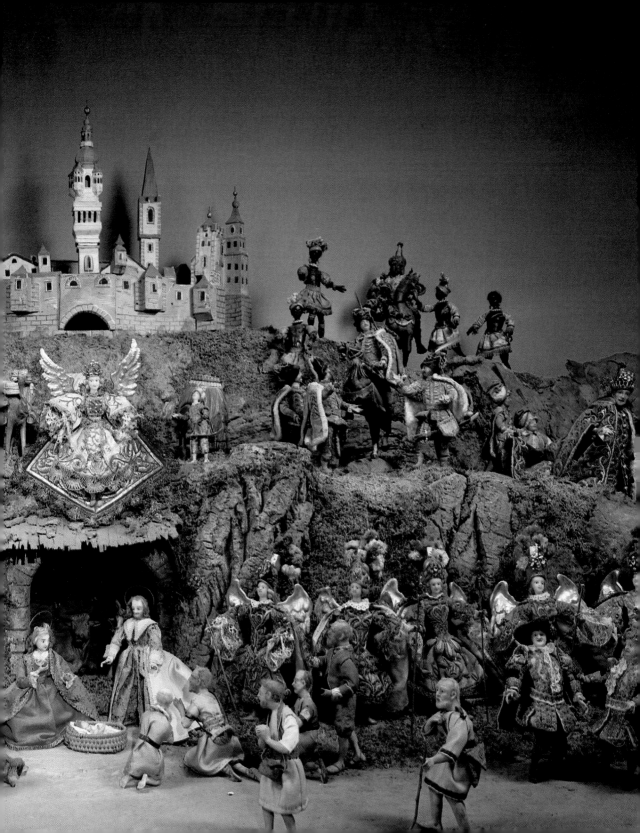

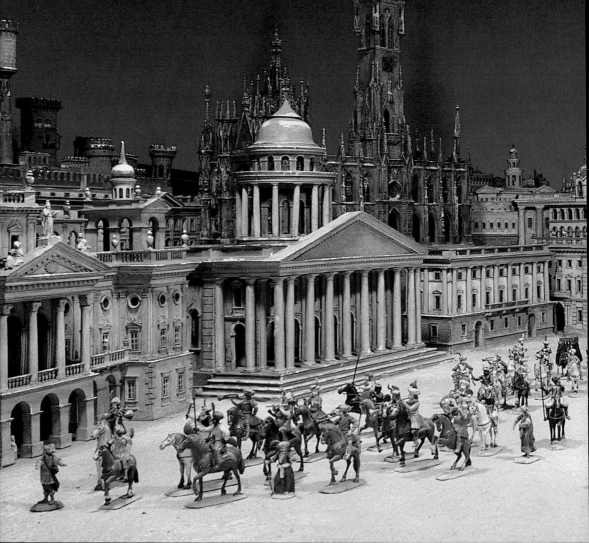

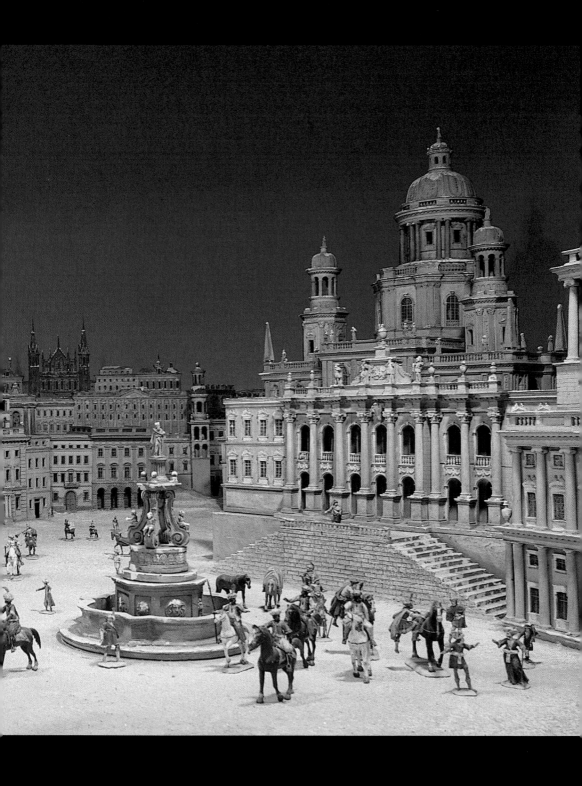

**Mohren aus einer Anbetung
der hl. Drei Könige**
Johann Berger
München um 1850
Holz, geschnitzt und farbig gefaßt
Höhe: ca. 34 cm — [Pos. 96]

Hervorragende Werke der Kleinplastik
sind diese Mohrenfiguren mit ihren
durchmodellierten Körpern und indivi-
duellem Gesichtsausdruck

**Moors from the Adoration
of the Three Wise Men**
Johann Berger
Munich, c. 1850
Wood, carved and painted
Height: c. 34 cm — [pos. 96]

These figures of Moors are outstanding
works of small sculpture with their thor-
oughly modelled bodies and individual
facial expressions.

**Les Maures de l'Adoration
des Rois mages**
Johann Berger
Munich, vers 1850
Bois sculpté polychrome
Hauteur: env. 34 cm — [pos. 96]

Ces Maures sculptés aux corps délicate-
ment modelés et aux traits individuels et
expressifs sont remarquables.

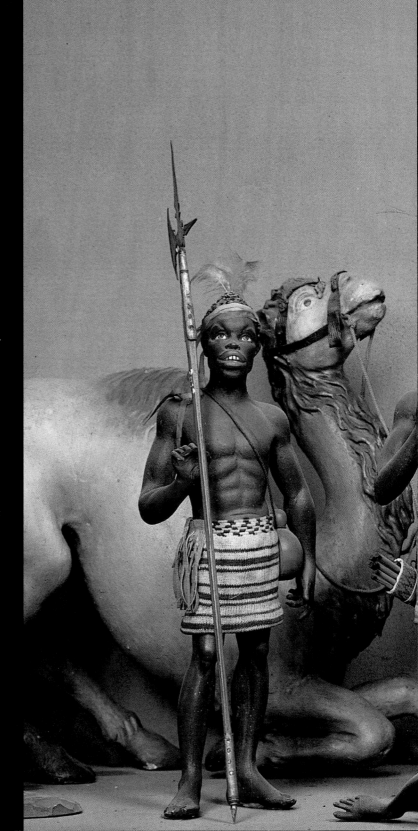

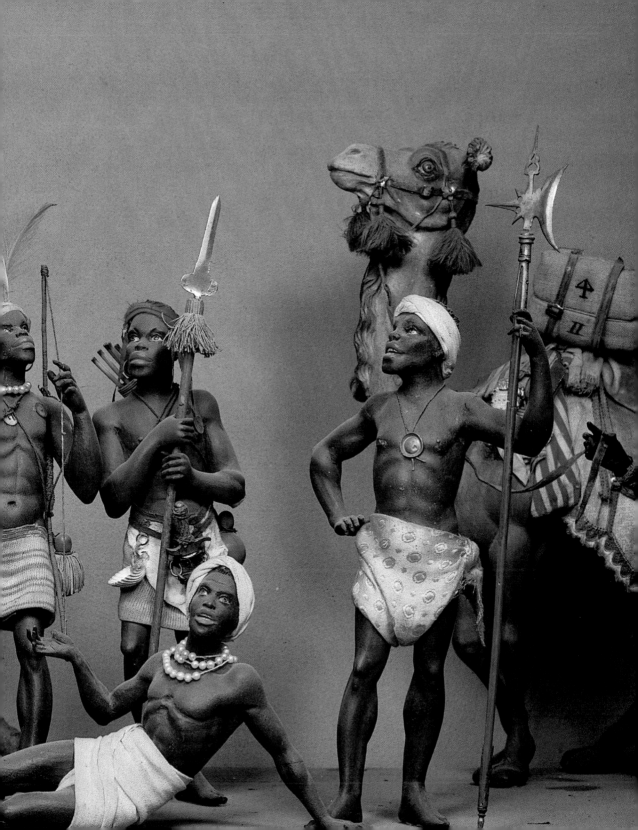

FOLGENDE SEITEN:
Zug der hl. Drei Könige
Oberbayern, um 1800
Drahtfiguren mit Wachsköpfen;
textile Bekleidung
Höhe: 20 bis 25 cm — [Pos. 60]

Die zarten Figürchen des Königszuges –
die übrigen Szenen sind verloren – wur-
den im oberbayerischen Tölz in der Zeit
um 1800 vermutlich von *Anton Fröhlich*
angefertigt. Die ausdrucksvollen Köpfe
sind aus Wachs modelliert, die Glied-
maßen aus Holz geschnitzt und an ei-
nem Drahtgestell, das den Körper bildet,
befestigt. Die prächtigen Gewänder wur-
den aus farbigen Seidenstoffen unter
reichlicher Verwendung von Goldborten
und Pailletten angefertigt. Die Tiere
stammen aus einer anderen, etwa zeit-
gleichen bayrischen Krippe.

Flucht nach Ägypten und Krippentiere
München, um 1820
Szenenbild von Wilhelm Döderlein, 1959
Holz, geschnitzt und farbig gefaßt;
textile Bekleidung
Höhe: 25 cm — [Pos. 94]

Anders als die meisten Darstellungen der
Flucht nach Ägypten, die die hl. Familie
unterwegs mit dem Esel zeigen, schildert
diese Krippenszene das Übersetzen über
den Nil in einem Kahn. Das ferne Ufer
wird von exotischen Tieren bevölkert: in
der Tempelruine tummeln sich Affen, im
seichten Wasser sind Alligatoren zu er-
kennen. Rechts vorne will ein aufrecht
gehender Mähnenaffe ein Früchtebou-
quet überreichen, andere Tiere in seiner
Umgebung scheinen weniger freundlich.
Das hundeähnliche »Succurath« be-
schirmt die auf seinem Rücken sitzenden
Jungen mit seinem breiten Schweif. Die
fremdartigen Wesen in dieser Szene ver-
deutlichen die Dramatik der Fluchtsitua-
tion.

FOLLOWING PAGES:
The Procession of the Three Wise Men
Oberbayern, c. 1800
Wire figures with wax heads;
fabric clothing
Height: 20 to 25 cm — [pos. 60]

The delicate figures in this royal retinue
— the other scenes have been lost—were
produced in Tölz in Upper Bavaria aro-
und 1800 by *Anton Fröhlich*. The expressive
heads are modelled out of wax. The
limbs are carved out of wood and secured
to a wire frame to form the body. The
splendid clothes are made of colourful
silk fabrics richly ornamented with gold
braid and sequins. The animals came
from another Bavarian Nativity Scene of
roughly the same period.

**The Flight into Egypt and
Nativity Scene Animals**
Munich, c. 1820
Scenery by Wilhelm Döderlein, 1959
Carved wood, painted; fabric clothing
Height: 25 cm — [pos. 94]

Unlike most depictions of the Flight into
Egypt, which show the Holy Family tra-
velling with a donkey, this Nativity Scene
shows them crossing the Nile in a boat.
The distant river bank is populated by
exotic animals—monkeys frolicking in
the ruins of a temple and alligators in the
shallow water. To the front on the right,
an upright long-maned monkey seems to
be offering a bouquet of fruit; the other
animals around him are less friendly in
appearance. The dog-like "Succurath"
protects the young ones sitting on his
back with his broad tail. The function of
the fantastic creatures in this particular
scene is to underline the dramatic aspect
of the flight.

PAGES SUIVANTES:
Le Cortège des Rois mages
Haute Bavière, vers 1800
Figurines en fil de fer, têtes en cire;
garniture de tissu
Hauteur: 20–25 cm — [pos. 60]

Les figurines délicates du cortège royal –
les autres scènes ont été perdues – ont été
réalisées par *Anton Fröhlich* à Tölz, en hau-
te Bavière, vers 1800. Les têtes expressi-
ves sont modelées dans de la cire, les
membres sculptés dans du bois et fixés à
une armature de fil de fer qui forme le
corps. Les superbes vêtements sont faits
de soies précieuses richement garnies de
bordures dorées et de paillettes. Les ani-
maux proviennent d'une autre crèche ba-
varoise, d'environ la même époque.

**La Fuite en Egypte et
Animaux de la crèche**
Munich, vers 1820
Paysage de Wilhelm Döderlein, 1959
bois sculpté polychrome; garniture de tissu
Hauteur: 25 cm — [pos. 94]

A la différence de la plupart des descrip-
tions de la Fuite en Egypte, où la Sainte
Famille se déplace à dos d'âne, cette Na-
tivité montre la traversée du Nil en bar-
que. Les animaux exotiques se pressent
sur les rives: des singes s'ébattent dans
les ruines du temple, les crocodiles gi-
sent dans les eaux peu profondes. Au
premier plan, à droite, un singe à crinière
debout tend un bouquet de fruits, d'au-
tres animaux dans son voisinage sem-
blent moins aimables. Le « succurath »
aux airs de chien protège de sa queue en
panache ses petits assis sur son dos.
L'étrangeté des êtres représentés doit il-
lustrer l'aspect dramatique de la fuite.

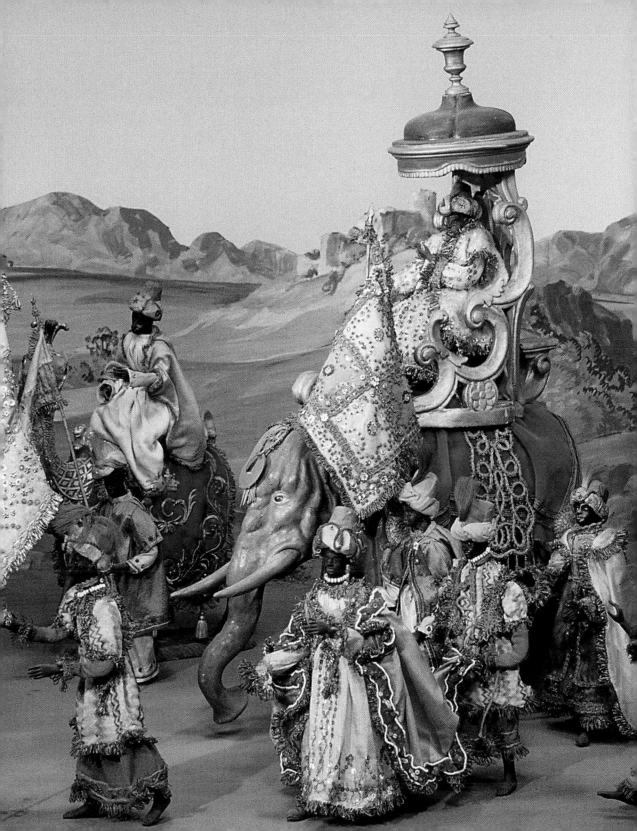

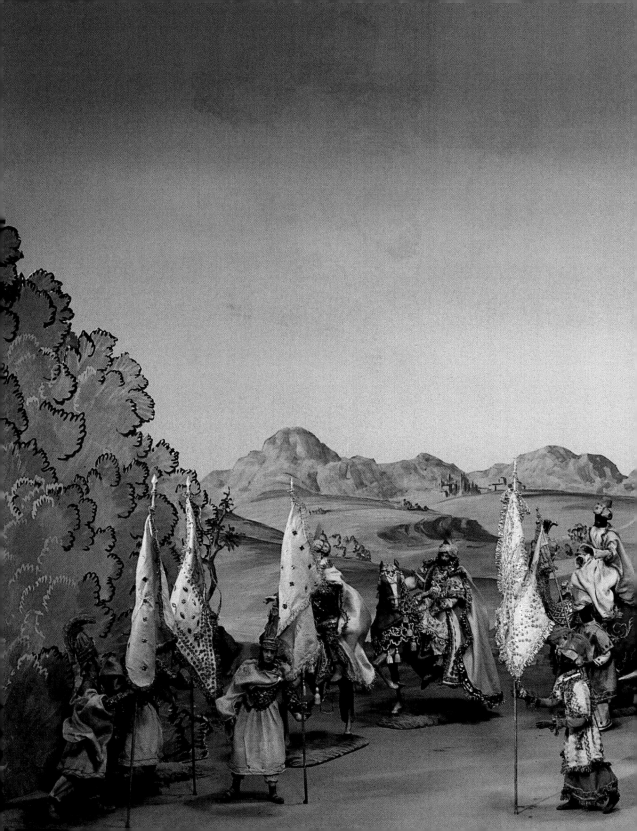

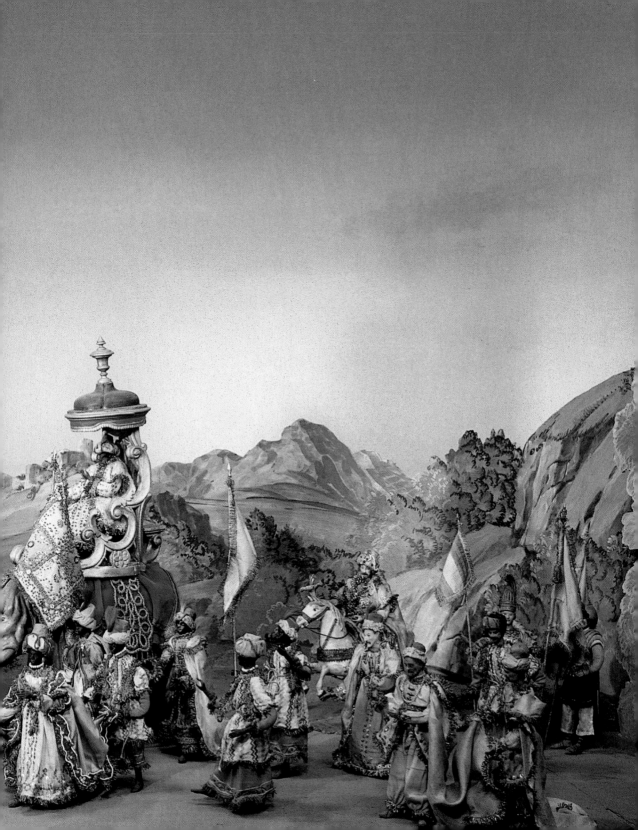

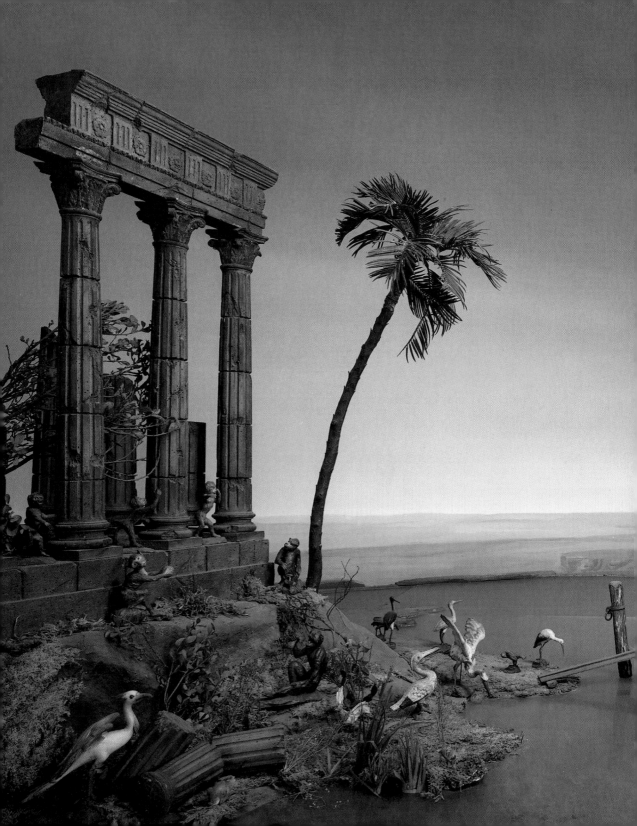

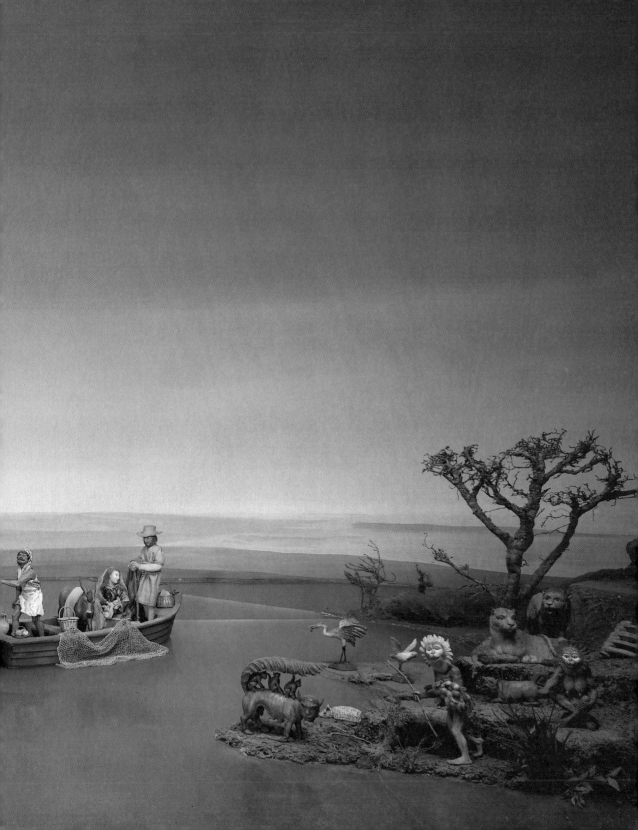

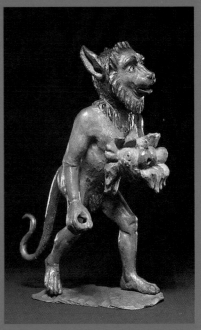
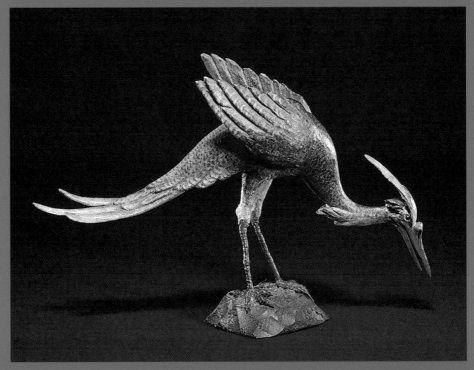

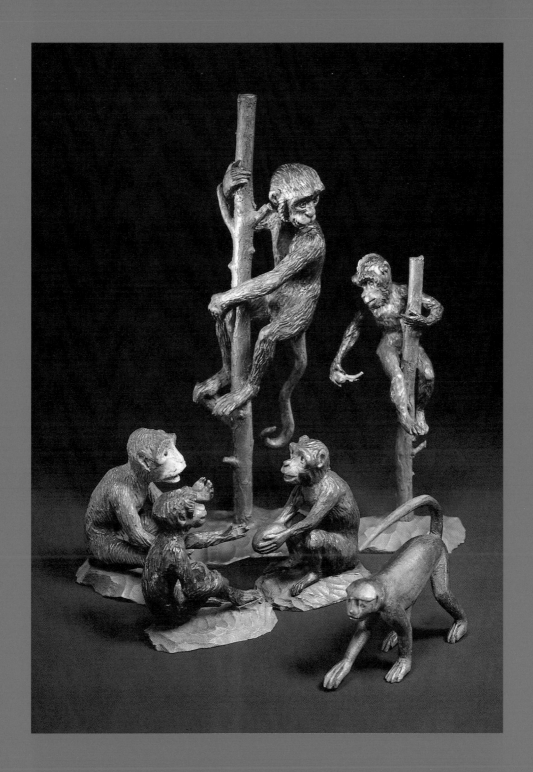

Krippen aus Neapel und Sizilien

Nativity Scenes from Naples and Sicily

Les crèches de Naples et de Sicile

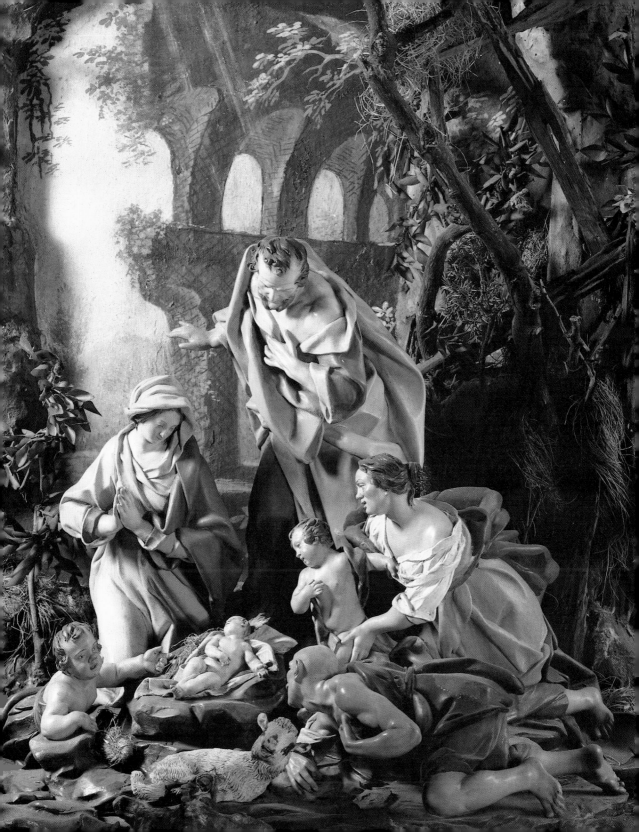

Im zweiten Band seiner *Voyage pittoresque ou Description des royaumes des Naples et de Sicile* schreibt der *Abbé de Saint-Non* 1781 von den neapolitanischen »presepi«, den Krippen: »Alles ist in Kleinem dargestellt, mit Figuren, die mit vollendeter Wahrheit und Natürlichkeit gemacht und gekleidet sind. Diese Art von Schaustück, anderswo den Kindern und dem Volke überlassen, verdient in Neapel infolge der vollendeten Darstellung die Beachtung des Künstlers und des Mannes von Geschmack.«

Zwei Charakteristika unterscheiden die Krippen im Neapel des 18. Jahrhunderts von Beispielen aus allen anderen Landschaften: zum einen die Naturtreue der miniaturhaften Ausstattungsstücke – der »finimenti« – und zum anderen die Fülle der bunten Szenen aus dem Volksleben, die nur allzu oft das eigentliche Weihnachtsereignis an den Rand drängen. Es ist die besondere Entwicklungsgeschichte des neapolitanischen Krippenbaus seit den 1730er Jahren, die zu diesen speziellen Ausprägungen geführt hat.

Waren die Krippenfiguren in Neapel – wie in anderen Gegenden Italiens auch – noch im 17. Jahrhundert zumeist aus Holz geschnitzt oder aus Stein gehauen und in traditioneller Weise zu den üblichen Szenen arrangiert worden, so setzte mit der Thronbesteigung des jungen Karl III., der im Jahr 1734 König beider Sizilien wurde, eine bedeutsame Wende ein. Durch seinen spanischen Vater Philipp V. mit dem Brauch des Krippenaufstellens vertraut, verwendete der junge Karl viel Zeit und Geld auf die königliche Krippe. Er fand seine künstlerischen Partner in der Porzellanmanufaktur Capodimonte vor den Toren Neapels; dort entstanden in den darauffolgenden Jahrzehnten in den Händen bedeutender Modelleure die ausdrucksvollsten Köpfe aus Ton für die bald durchgängig in einer Normgröße von etwa 38 cm hergestellten Figuren. Die Köpfe wurden gebrannt, mit großer Sorgfalt bemalt, noch einmal gebrannt und schließlich mit den so lebendig wirkenden Glasaugen versehen. Weitere Künstler, die vermutlich ebenfalls in manufakturartigen Betrieben arbeiteten, schnitzten aus Holz die bis zum Ellbogen reichenden Arme mit den meist ausdrucksvoll gestikulierenden, überlangen Fingern und die Beine bis zu den Knien.

In the second volume of his *Voyage pittoresque ou Description des royaumes de Naples et de Sicile* in 1781, the *Abbé de Saint-Non* writes about the Neapolitan "presepi" or Nativity Scenes: "Everything is represented on a small scale, with figures made and dressed absolutely true to life. In Naples, this kind of showpiece, otherwise left to children or the common people, warrants the recognition of the artist and the man of taste on account of the perfection of the representation."

Two features distinguish the Nativity Scenes produced in 18th century Naples from examples from other regions: first, the precision of the miniature accessories, the so-called "finimenti," and second, the wealth of colourful scenes from the everyday life of the people, which all too often marginalised the actual Christmas events. These particular features were an innovation of Neapolitan Nativity Scenes after 1730.

In the 17th century, the Nativity Scene figures produced in Naples, as in other regions in Italy, were still usually carved out of wood or hewn from stone and arranged in the usual scenes in a completely traditional manner. A significant change came about when the young Charles III became king of the two Sicilies in 1734. Familiar with the custom of arranging Nativity scenes through his Spanish father, Philip V, the young Charles invested time and money in the royal Nativity Scene. He found skilled artistic partners in the porcelain manufacture of Capodimonte, outside the gates of Naples; in the following decades, famous modellers there produced the most expressive of clay heads for Nativity Scene figures, which from then on, were mostly made to a standard size of about 38 cm. The heads were fired, painted with great care, fired again and finally provided with glass eyes that make them seem very lifelike. Other artists, probably from other workshops, carved the legs below the knees and the arms from the elbows, to the expressively gesticulating hands with unusually long fingers.

These five parts, the terracotta head and the wooden arms and legs, were then arranged on a wire frame which, bound generously with tow cloth, formed the torso of these extremely flexible figures. What made these figures seem so totally lifelike was their clothing,

Les crèches de Naples

Dans le second volume de son *Voyage pittoresque ou Description des royaumes de Naples et de Sicile*, l'*Abbé de Saint-Non* écrit en 1761 au sujet des « presepi » napolitaines: « Tout est représenté en petit, avec des figures faites et vêtues avec naturel et une vérité parfaite. Ce genre de pièce, laissée ailleurs aux enfants et au peuple, mérite à Naples en raison de la représentation parfaite, la considération de l'artiste et de l'homme de goût. »

Les crèches napolitaines du 18ᵉ siècle se distinguent en deux points des crèches originaires d'autres régions: d'abord le réalisme des accessoires minuscules – les « finimenti » – ensuite l'abondance des scènes colorées illustrant la vie du peuple, qui n'éclipsent que trop souvent l'événement de Noël lui-même. Ces traits spécifiques sont le résultat de l'évolution historique de la crèche napolitaine à partir des années 1730.

Si les personnages des crèches de Naples – et d'autres régions d'Italie – étaient encore au 17ᵉ siècle le plus souvent en bois ou en pierre sculptés et agencés de manière traditionnelle dans les scènes connues, un tournant important se produisit à l'avènement du jeune Charles III, qui devint roi des Deux Siciles en 1734. Son père Philippe V, un Espagnol, l'ayant initié au montage de la crèche, le jeune homme consacra beaucoup de temps et d'argent à la crèche royale. Il trouva plusieurs partenaires artistiques adaptés en la manufacture de porcelaine Capodimonte aux portes de Naples; c'est ici, dans les mains de modeleurs renommés, que virent le jour durant les décennies qui suivirent les têtes en terre cuite les plus expressives des personnages qui furent bientôt exécutés dans la taille standard de 38 centimètres environ. Les têtes étaient cuites, peintes avec beaucoup de soin, repassées au four et finalement dotées de leurs yeux de verre si expressifs. D'autres artistes, qui travaillaient probablement eux aussi dans des sortes de manufactures, sculptaient dans le bois des avant-bras dotés de mains aux doigts ultra-longs qui semblent le plus souvent remuer sous nos yeux, et des jambes jusqu'au genou. Ces « membres » – la tête en terre cuite, les bras et les jambes en bois – étaient finalement fixés à une armature de fil de fer, qui revêtue d'une épaisse couche d'étoupe, forme le corps des personnages extrêmement mobiles.

Musikant aus der »Palastkrippe«
Neapel, um 1740/50
Terracotta, Holz; textile Bekleidung
Höhe: ca. 38 cm — [Pos. 108]

Musician from the "Palace Crib"
Naples, c. 1740/50
Terracotta, wood; fabric clothing
Height: c. 38 cm — [pos. 108]

Musicien de la « crèche du palais »
Naples, vers 1740/50
Terre cuite, bois; garniture de tissu
Hauteur: ca. 38 cm — [pos. 108]

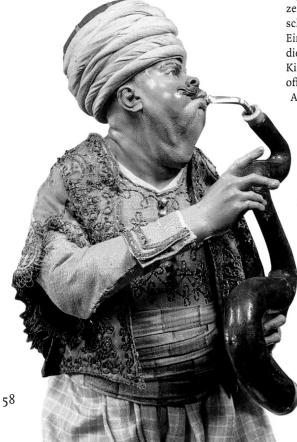

Diese fünf Teile – der Kopf aus Terracotta, die Arme und Beine aus Holz – wurden schließlich an ein Drahtgestell angefügt, das, dicht mit Werg umwickelt, den Körper der äußerst beweglichen Figuren bildet.

Vollends lebensnah aber wurden sie erst durch ihre aufwendig gearbeitete Bekleidung. Dabei fallen nicht so sehr die Gewänder des heiligen Paares auf – Maria ist fast immer in ein rosafarbenes Gewand und einen blauen Mantel gehüllt, Joseph trägt einen braunen Umhang –, sondern einerseits die der neapolitanischen Bürger, die zur Krippe eilen und andererseits die der hl. Drei Könige mit ihrem exotischen Gefolge. Betrachtet man die Bürger der Stadt, die in ihrer Zahl die anbetenden Hirten in einfachen Fellumhängen meist bei weitem übertreffen, findet man verläßliche Nachbildungen der neapolitanischen Kleidung der ersten Hälfte des 18. Jahrhunderts. Die Männer tragen zu schmalen Hosen zartgemusterte Seidenwesten mit feingestreiften Bauchschärpen und darüber elegante Umhänge; zu ihrer Ausstattung gehören Gehstöcke und Tabakspfeifen. Die Mädchen und Frauen tragen farbige Mieder über weißen, bauschigen Ärmeln, in Falten gelegte Seidenröcke mit Bortenbesatz, dazu kostbar mit Spitzen verzierte Kopftücher sowie goldenen Ohr- und Halsschmuck. Zu ihrer Ausstattung gehören feingeflochtene Einkaufskörbe in unterschiedlichen Formen. Doch sind die Neapolitaner nicht nur unterwegs zur Anbetung des Kindes – sie bevölkern vor allem die Marktszenen. Ganz offensichtlich lieferte die Weihnachtszeit für manche reiche Adelsfamilie dieser Stadt nur den Vorwand zur Aufstellung der prachtvollen Straßenszenen, an denen sie sich einmal im Jahr ergötzten – sie, die sie selbst aufgrund ihres Standes von dem so bunten Volksleben ausgeschlossen waren.

Ein wenig anders verhält es sich bei den Figuren des Königsgefolges, denn gerade sie wurden auch in anderen Krippenlandschaften auf das prächtigste ausgestattet, wobei der Phantasie kaum Grenzen gesetzt wurden. Die Könige der neapolitanischen Krippen tragen meist unerhört kostbar bestickte, reiche Seidengewänder und aufwendigen Schmuck. In ihrem Gefolge finden sich Menschen unterschiedlichster Herkunft, deren Physiognomien äußerst sorgfältig gestaltet sind; hier gibt es hellhäutige Tscherkessinnen ebenso wie dunkle Abessinier, schwarzlockige Araber und Mohren; ihre Kleidung und ihre Ausstattung mit Schmuck entspricht den europäischen Vorstellungen der Zeit vom Exotischen, vom Schö-

which was worked in astonishing detail. It is not so much the clothes of the Holy Family that are outstanding—Mary is almost always dressed in a pink gown and a blue cloak, Joseph in a brown cape—but those of the Neapolitan townspeople, and those of the three Wise Men and their exotic entourage. If one examines the townspeople, who far outnumber the worshipping shepherds in their simple hides and furs, one finds accurate representations of Neapolitan clothing typical of the first half of the 18th century. The men are dressed in narrow trousers with delicately patterned silk waistcoats and finely striped waistbands, over which they are wearing elegant cloaks; their accessories include walking sticks and tobacco pipes. The girls and women are wearing colourful bodices over white blouses with flounced sleeves, pleated silk skirts trimmed with braid, fine headscarves decorated with lace and golden earrings and necklaces. Their accessories include delicately woven shopping baskets in various shapes and sizes. But the Neapolitans are not all on their way to worship the Christ Child—most of them populate the market scenes. Once a year, Christmas obviously offered the occasion for many rich and noble Neapolitan families to assemble marvellous street scenes, in which they took great delight. Due to their high social standing, they themselves were excluded from the apparently so colourful life of the ordinary people.

Things are a bit different when it comes to the figures in the retinue of the Three Wise Men, for in other Nativity scenes, too, it was they who were dressed most opulently, the fantasy of the artists knowing no bounds. The Three Wise Men in the Neapolitan cribs are usually clothed in intricately embroidered silk garments and adorned with elaborate jewellery. Their retinue includes people of the most diverse origins, whose features are shaped with extreme care; white-skinned Caucasians and dark-skinned Abyssinians, curly-haired Arabs and Moors. Their clothes, accessories and jewellery reflect notions current in Europe at the time about what was exotic, beautiful, and foreign. The entourage is often accompanied by animals not very well known to Europeans at that time, but which were at the disposal of Neapolitan artists for study purposes in the seraglio of Sanfelice near the Ponte della Maddalena. Usually, the most important task of this retinue is to transport the expensive gifts that the Wise Men have brought for the infant Jesus: tall golden vessels with inlaid coral, silver dishes and caskets of precious metal. These royal gifts were actually made of

Mais ce sont leurs vêtements, élaborés avec un soin minutieux, qui apportaient vraiment la note réaliste. Si les vêtements du couple saint – Marie porte presque toujours une robe rose et est enveloppée dans un manteau bleu, Joseph porte un manteau brun – n'ont rien de remarquable, ceux des Napolitains qui accourent vers la crèche et ceux des Rois mages et leur cortège exotique le sont d'autant plus. Si l'on observe les citadins, dont le nombre dépasse le plus souvent celui des bergers en prière vêtus de peaux de bête, on constate qu'ils portent des reproductions fidèles du costume napolitain de la première moitié du 18ᵉ siècle. Sous leurs capes élégantes, les hommes sont vêtus de pantalons étroits avec des gilets de soie aux motifs délicats et des écharpes finement rayées; ils tiennent des cannes et des pipes. Les femmes et les jeunes filles arborent des corselets au-dessus de chemises blanches aux manches bouffantes, des jupes de soie plissées galonnées, sur la tête des châles garnis de dentelles précieuses, ainsi que des boucles d'oreilles et des colliers. Au nombre de leurs accessoires, des paniers finement tressés de formes variées. Mais les Napolitains ne sont pas seulement en route pour adorer l'Enfant – ils peuplent surtout les scènes de marché. Plus d'une riche famille aristocratique de la ville profitait manifestement de l'époque de Noël pour exposer chez elle les magnifiques scènes de rue dont la vue la réjouissait une fois par an, elle qui de par sa situation sociale était exclue de cette vie populaire si attrayante à ses yeux.

Les choses sont un peu différentes en ce qui concerne les personnages formant le cortège des Rois mages, car les figurines étaient aussi équipées on ne peut plus superbement dans les crèches originaires d'autres régions, et les créateurs pouvaient laisser libre cours à leur imagination. Les Rois mages des crèches napolitaines portent le plus souvent de riches robes de soie brodées de manière incroyablement précieuse et des bijoux recherchés. Leur escorte est composée de gens des origines les plus diverses, dont la physionomie est rendue avec un soin minutieux; les Tcherkesses à la peau claire côtoient les sombres Abyssins, les Arabes aux boucles noires et les Maures; leurs vêtements et accessoires, bijoux inclus, sont conformes à l'idée que les gens de l'époque se faisaient de la beauté, de l'exotique, des contrées lointaines. Ce cortège des Rois est souvent accompagné d'animaux, peu connus en Europe à l'époque, mais que les artistes napolitains pouvaient étudier dans le Sérrail de Sanfelice près de Ponte della Maddalena. La tâche essentielle de ce

nen, Fremden. Dieses Königsgefolge wird oft von Tieren begleitet, die in Europa zu dieser Zeit wenig bekannt waren, den neapolitanischen Künstlern aber im Serraglio von Sanfelice bei der Ponte della Maddalena zu Studienzwecken zur Verfügung standen. Die wichtigste Aufgabe des Gefolges ist meist das Heranschleppen der kostbaren Geschenke, welche die Könige für den Jesusknaben mitgebracht haben: hohe Goldgefäße mit Koralleneinlagen, Silberschüsseln und Schatullen aus Edelmetall. Diese Königsgeschenke sind tatsächlich aus Gold, Silber und Steinen angefertigt, wie man auch für die in großer Zahl vorhandenen Musikinstrumente ausschließlich die originalen Materialien verwendete; die als echte Miniaturen ausgeführten Streich- und Blasinstrumente sind aus Holz oder Messing, die Verzierungen aus Perlmutt, Elfenbein und Schildpatt gearbeitet.

Daß sich in Neapel eine derartige Pracht in den Krippen entfalten konnte, deren Aufgabe es doch eigentlich sein sollte, die Geburt des Jesusknaben in einem ärmlichen Stall anschaulich vor Augen zu führen, hat seinen Grund in der eingangs schon angedeuteten besonderen Entwicklung dieses Zweiges des Kunsthandwerks gerade in dieser Stadt. In der königlichen Manufaktur Capodimonte waren bekannte und geschätzte Künstler wie etwa *Giuseppe Sammartino* (1720–1793), oder *Francesco Celebrano* (1729–1814) tätig, die die Köpfe ihrer Figuren meist signiert haben. In König Karl III. hatten sie einen Förderer ihrer Kunst gefunden, dessen Vorbild bald vom Adel der Stadt nachgeahmt wurde. In dem Bestreben, sich gegenseitig durch immer noch kostbarere Krippen zu übertrumpfen, erwarben die reichen Familien zahlreiche Figuren von höchster Qualität.

Wie sie aufgestellt wurden, berichtet *Johann Wolfgang von Goethe* in seiner *Italienischen Reise:* »Neapel, den 27. Mai 1787. Hier ist der Ort, noch einer anderen entschiedenen Liebhaberei der Neapolitaner überhaupt zu gedenken. Es sind die Krippchen (presepe) ... Diese Darstellung ist in dem heitern Neapel bis auf die flachen Hausdächer gestiegen; dort wird ein leichtes, hüttenartiges Gerüste erbaut, mit immergrünen Bäumen und Sträuchern aufgeschmückt. Die Mutter Gottes, das Kind und die sämtlichen Umstehenden und Umschwebenden, kostbar ausgeputzt, auf welche Garderobe das Haus große Summen verwendet. Was aber das Ganze unnachahmlich verherrlicht, ist der Hintergrund, welcher den Vesuv mit seinen Umgebungen einfaßt.«

gold, silver and precious stones. The many musical instruments represented were also made exclusively of original materials; the string and wind instruments, genuine miniatures, were made of wood or brass, with ornamentation of mother-of-pearl, ivory and tortoiseshell.

The fact that such splendour could develop in the context of Nativity Scenes in Naples, scenes whose task, after all, was to illustrate the birth of Jesus in a shoddy stable, can be explained by the already mentioned particular development of the related arts and crafts in that city. Well-known and highly regarded artists such as *Giuseppe Sammartino* (1720–1793) and *Francesco Celebrano* (1729–1814) worked in the royal manufacture at Capodimonte, usually signing the heads of the figures they made. They had a promoter of their art in King Charles III, who soon became a model for the local noble families to imitate. In their efforts to outdo one another, these rich families purchased countless Nativity Scene figures of the highest craftsmanship.

The manner in which these figures were arranged is described by *Johann Wolfgang von Goethe* in his *Italian Journey:* "Naples, May 27, 1787. This is the place to mention another favourite pursuit of Neapolitans in general. I mean *crèches (presepe)* which are seen in all the churches at Christmas time ... In cheerful Naples, these exhibits have also ascended to the flat housetops, where a light framework, like a shed, is built and decorated with evergreen trees and bushes. The mother of God, the Child and all the figures standing and hovering around are sumptuously decked out in a wardrobe on which the house spends great sums. However, what glorifies the whole display inimitably is the background, which includes Vesuvius and its surroundings."

cortège est le plus souvent de transporter les cadeaux somptueux que les Rois mages veulent offrir à l'enfant Jésus: de hauts vases d'or sertis de corail, des plats d'argent et des cassettes en métaux précieux. Les objets sont vraiment en or, en argent et pierres précieuses, de la même manière, on a utilisé exclusivement les matériaux d'origine pour réaliser les très nombreux instruments de musique. Les instruments à cordes ou à vent, véritables miniatures, sont en bois ou en cuivre jaune, les décors en nacre, en ivoire et en écaille.

Le fait que des crèches aussi splendides – leur objectif initial était pourtant de montrer comment le Seigneur naquit dans une pauvre étable – aient pu se développer à Naples, est dû à l'évolution spécifique, déjà mentionnée plus haut, de cette profession à cet endroit. Dans la manufacture royale de Capodimonte travaillaient des artistes renommés et appréciés tels *Giuseppe Sammartino (1720–1793)*, ou *Francesco Celebrano (1729–1814)*, qui ont presque toujours signé les têtes qu'ils fabriquaient. Ils avaient trouvé un mécène en la personne de Charles III, dont les nobles de la villes ne furent pas longs à suivre l'exemple. La volonté de se surpasser mutuellement par la possession de crèches plus précieuses amena les familles riches à acquérir d'innombrables figurines de la meilleure qualité.

Comment les crèches étaient-elles agencées? *Goethe* nous en donne une idée dans son *Voyage en Italie*: « Naples, le 27 mai 1787. Ici est véritablement l'endroit où l'on se souvient d'une autre passion incontestable des Napolitains. Ce sont les crèches (presepe)... Cette présentation est montée jusque sur les toits plats de la joyeuse Naples; on construit là un échafaudage léger, en forme de hutte, décoré d'arbres et de buissons toujours verts. La mère de Dieu, l'enfant Jésus et toute l'assistance, debout ou planant, précieusement parés, la maison consacrant de grosses sommes à leur garde-robe. Mais ce qui magnifie incomparablement l'ensemble, c'est l'arrière-plan qui inclut le Vésuve et ses environs. »

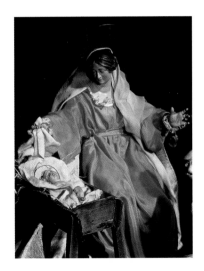

Madonna aus der Anbetung der Hirten und des Volkes
Neapel, um 1750
Terracotta, Holz; textile Bekleidung
Höhe: ca. 38 cm — [Pos. 106]

Madonna from the Adoration of the Sheperds and the People
Naples, c. 1750
Terracotta, wood; fabric clothing
Height: c. 38 cm — [pos. 106]

Madone de l'Adoration des Bergers et du peuple
Naples, vers
Terre cuite, bois; garniture de tissu
Hauteur: ca. 38 cm — [pos. 106]

Krippen aus Sizilien

Nativity Scenes from Sicily

Die ersten Nachrichten über Krippen in Sizilien beziehen sich auf Kirchenkrippen: 1609 errichteten die Jesuiten in ihrer Kirche zu Messina eine wohl theaterartige Krippenszene mit vermutlich zweidimensionalen, hintereinander gestaffelten Bretterfiguren; ähnliches ist für das Jahr 1611 in Monreale bezeugt. Im Jahr 1653 sind im Besitz der Kirche des hl. Dominikus in Palermo die ersten bekleideten Figuren in Sizilien nachzuweisen.

Bald kristallisierte sich Trapani als Herstellungszentrum kleinformatiger Krippenberge heraus, die aus äußerst kostbaren Materialien hergestellt waren: Die Figürchen aus Elfenbein wurden in einer hochaufgetürmten Landschaft aus Lavagestein zwischen leuchtendroten Korallenästchen plaziert. Im selben Ort machte sich im 17. Jahrhundert einer der bedeutendsten Kleinkünstler Siziliens, *Giovanni Antonio Matera* (1653 – 1718), ansässig; er schuf seine Figuren in einer besonderen Technik, die die Ausbildung eines ganz eigenen Stils bewirkte. Matera schnitzte die kleinformatigen Figürchen aus Lindenholz, wobei er lediglich die Köpfe und die Gliedmaßen sorgfältig ausarbeitete; der Torso blieb relativ roh und grob, denn die Bekleidung wurde darauf kaschiert. Dazu wurden Stückchen feinen Leinens in warmes, mit Kreide gesättigtes Leimwasser getaucht und in einem raschen, routinierten Arbeitsgang auf der Figur in ganz natürliche Falten gelegt. Nach dem Trocknen konnten die Textilien und die Holzteile mit einer feinen Farbfassung versehen werden. Diese Herstellungstechnik nimmt unmittelbar Einfluß auf den Stil der Figuren, die lebhaft bewegt, bisweilen nervös, immer aber äußerst expressiv wirken.

Andere Meister haben Materas Technik und Stil fortgeführt und eine große Zahl qualitätvoller Figuren geschaffen. Dargestellt wurden in Sizilien vor allem die den Evangelien entsprechenden Weihnachtsereignisse, wobei auch hier die Anbetung des Kindes oft mit Volksszenen angereichert ist. Ein in sizilianischen Krippen häufiges Thema ist der Kindermord zu Bethlehem, der mit ungewöhnlicher Grausamkeit dargestellt wird.

The first references to Nativity Scenes in Sicily are to those in churches. In 1609, the Jesuits set up a theatre-like Nativity Scene in their church at Messina, with presumably two-dimensional figures cut out of panels and arranged one behind the other; a similar scene has been reported in Monreale in the year 1611. The first clothed figures in a Sicilian Nativity Scene are recorded in the year 1653 as being in the possession of the church of St. Dominic in Palermo.

Soon Trapani emerged as a production centre for small-scale mountains designed especially for Nativity Scenes and made out of extremely costly materials: In an ascending landscape made out of lava stone, ivory figures were arranged among bright red coral branches. One of the most famous creators of miniature figures in Sicily, *Giovanni Antonio Matera* (1653–1718), settled in Trapani in the 17th century; he used a special technique, which led to the emergence of a particular style of Nativity Scene figure. Matera carved the small-scale figures out of limewood, with only the heads and limbs worked in detail; the torso remained relatively crude, as the fabric clothing later covered it. For this, pieces of fine linen were soaked in a warm glue solution saturated with chalk and then quickly bonded onto the figure in natural pleats. Once these had hardened and dried, the fabric and the wooden parts were given a fine coat of paint. This production technique directly influenced the style of the figures, whose appearance is quite lifelike, agile, sometimes agitated, but above all highly expressive.

Other masters continued Matera's technique and style, so that a huge number of superbly crafted figures was produced. In Sicily, the Nativity Scenes illustrate, above all, the Christmas events as related in the Gospels, althrough here, too, the Adoration of the infant Jesus was complemented by lively folk scenes. A theme that occurs frequently in Sicilian Nativity Scenes, often depicted with unusual cruelty, is the Slaughter of the Innocents in Bethlehem.

Les crèches de Sicile

Les premières mentions de crèches en Sicile se réfèrent aux crèches d'église: en 1609, les jésuites exposèrent dans l'église de Messine une scène de nativité sans doute théâtrale qui montrait probablement des figures plates en planches, étagées l'une derrière l'autre; en 1611, une crèche similaire est documentée à Monreale. En 1653, il est démontré que l'église Saint-Dominique de Palerme possédait les premières figurines habillées de Sicile.

Bientôt Trapani devint le centre de fabrication de crèches-montagnes de petites dimensions, réalisées dans les matériaux les plus précieux: les figurines en ivoire étaient placées entre de petites branches de corail d'un rouge lumineux dans un paysage montagneux, fait d'un amoncellement de lave pétrifiée. C'est ici aussi que s'établit au 17e siècle un des plus importants artisans siciliens, Giovanni Antonio Matera (1653–1718). Il procédait selon une technique personnelle qui généra un style spécifique. Matera sculptait ses délicates figurines dans du bois de tilleul, portant surtout son attention sur les têtes et les membres – le torse restait relativement grossier, vu qu'il était caché par les vêtements. Il commençait par tremper des morceaux de fine toile de lin dans de la colle tiède, où il avait dissous de la craie jusqu'à saturation, la seconde phase du travail consistant à placer rapidement et avec dextérité l'étoffe sur la figure et à la draper en plis naturels. Une fois durcis et séchés, le tissu et le bois pouvaient être peints avec soin. Cette technique de fabrication influe directement sur le style des figurines, qui semblent vivantes, un peu agitées parfois, mais toujours extrêmement expressives.

D'autres maîtres artisans poursuivront les techniques et le style de Matera, créant un grand nombre de figurines de haute qualité. En Sicile, les crèches représentent surtout les événements de Noël tels que les mentionnent les Evangiles, et ici aussi l'Adoration de l'enfant Jésus est souvent enrichie de scènes de la vie populaire. Un des thèmes fréquemment illustré est celui du Massacre des Innocents.

Sizilianische Bäuerin
Giovanni Antonio Matera
Sizilien, um 1700
Holz, geschnitzt, kaschiert, farbig; Weidenkorb
Höhe: 20cm — [Pos. 131]

Sicilian peasant woman
Giovanni Antonio Matera
Sicily, c. 1700
Wood, carved, bonded and painted; basket wickerwork
Height: 20 cm — [pos. 131]

Paysanne sicilienne
Giovanni Antonio Matera
Sicile, vers 1700
Bois sculpté polychrome, contrecollé, hotte en osier
Hauteur: 20cm — [pos. 131]

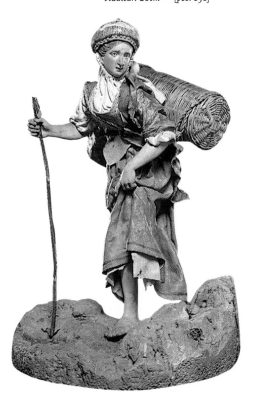

63

Straße in Neapel mit Marktszenen
Neapel, um 1750 bis 1770
Szenenbild und Bauten nach neapolitanischem
Vorbild von Max Schmederer, um 1900
Terracotta und Holz, farbig gefaßt;
textile Bekleidung
Höhe: ca. 38 cm — [Pos. 100]

In vielen neapolitanischen Krippen wurde das eigentliche Weihnachtsgeschehen von Markt- und Straßenszenen an den Rand gedrängt; dieser Tatsache trägt der rein museale Aufbau der Marktstraße Rechnung, in dem es kaum Hinweise auf die Geburt Christi gibt. Die Straße ist bevölkert von Figuren, die in angeregte Gespräche vertieft scheinen; die lebhaften Bewegungen ihrer überlangen Finger unterstreichen ihre südländische Gestik.

An den Marktständen werden Obst und Gemüse, Fleisch, Fische und Meeresfrüchte sowie Geflügel, aber auch Dienstleistungen wie etwa die Tätigkeit eines Schreibers angeboten; Hunde und Katzen streunen umher.

Die Figuren der neapolitanischen Krippen überliefern keine Selbstdarstellung des Volkes – sie geben vielmehr das Bild wieder, das sich der Hof und der wohlhabende Adel von den Bürgern der Stadt zu dieser Zeit machte. So kommt es, daß immer wieder Außenseiter der Gesellschaft wie Verwachsene und Krüppel dargestellt, aber auch die kleinen Laster des Volkes in fast karikierender Weise geschildert wurden.

Market Scene on a Naples Street
Naples, c. 1750 to 1770
Scenery and buildings by Max Schmederer
after Neapolitan models, c. 1900
Terracotta and wood, painted;
fabric clothing
Height: c. 38 cm — [pos. 100]

In many Neapolitan Nativity Scenes, the actual event was often somewhat upstaged by market and street scenes. This fact was borne in mind when rearranging this particular market scene in the museum; there are scarcely any hints of the Birth of Christ. The street is populated by figures all apparently deep in excited conversation; the vigorous movements of their unusually long fingers underscore the Southern love of expansive gesture.

The market stalls contain fruit, vegetables, meat, fish, other seafood, and poultry. Services, too, are on offer, such as those of a scribe; cats and dogs can be seen wandering about.

The figures in Neapolitan cribs do not depict the people of the time as they were, but instead reproduce the image that the wealthy royal and nobles families had of ordinary folk. This may well explain the frequency with which social outsiders are presented — dwarfs, cripples and caricatures of human weaknesses.

Rues de Naples avec scènes de marché
Naples, vers 1750 – 1770
Constructions d'après des modèles napolitains
de Max Schmederer, vers 1900
Terre cuite polychrome;
garniture de tissu
Hauteur: 38 cm environ — [pos. 100]

Dans de nombreuses crèches napolitaines, les scènes de rue et de marché occupent la première place et non l'événement de Noël lui-même; l'agencement purement muséal de la scène de marché, où l'on remarque à peine la Nativité, tient compte de ce fait. La rue est peuplée de personnages qui semblent plongés dans des conversations animées; les gestes expressifs de leurs longs doigts soulignent la gestuelle des gens du Sud.

Sur les étals, on aperçoit des fruits et des légumes, de la viande, de la volaille, du poisson et des fruits de mer, mais on voit aussi, par exemple, un écrivain public; les chiens et les chats rôdent aux alentours.

Les figures des crèches napolitaines ne transmettent pas l'image du peuple telle que celui-ci se voyait – mais celle que la Cour et les riches aristocrates se faisaient des citadins à cette époque. C'est ainsi que sans cesse des êtres marginaux, difformes et estropiés, mais aussi les petits vices populaires, sont décrits de manière presque caricaturale.

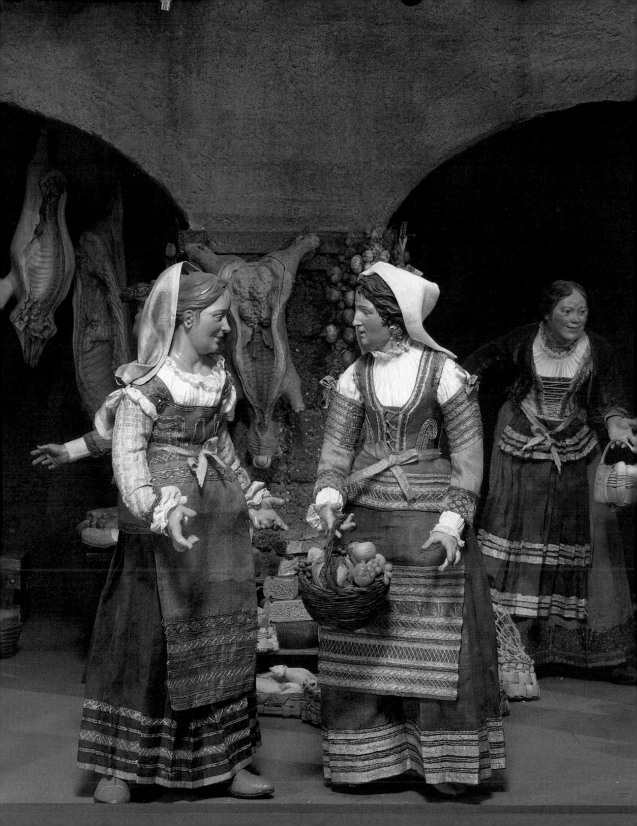

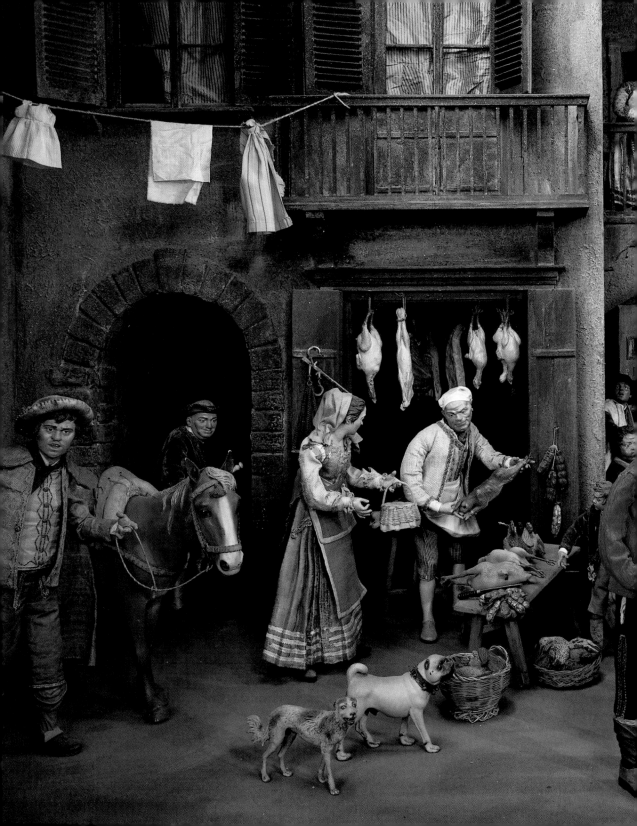

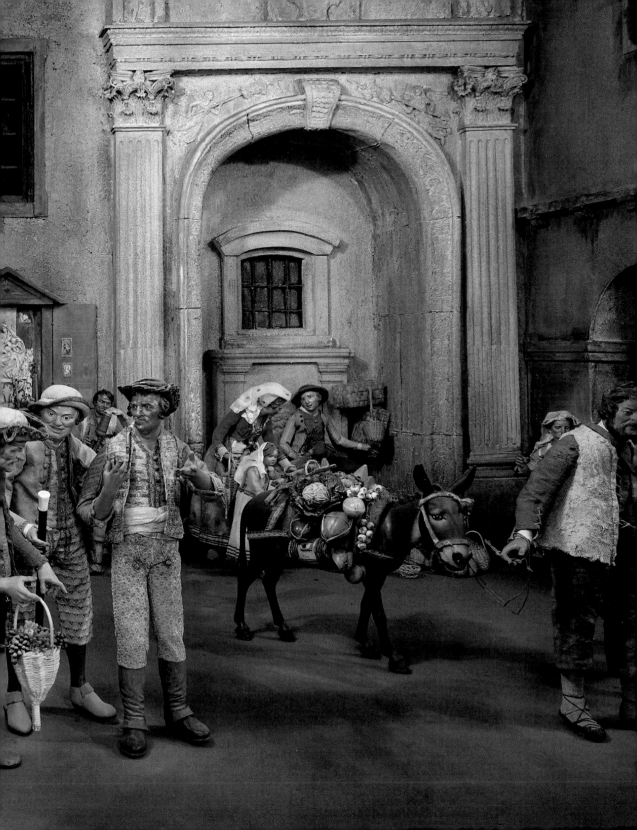

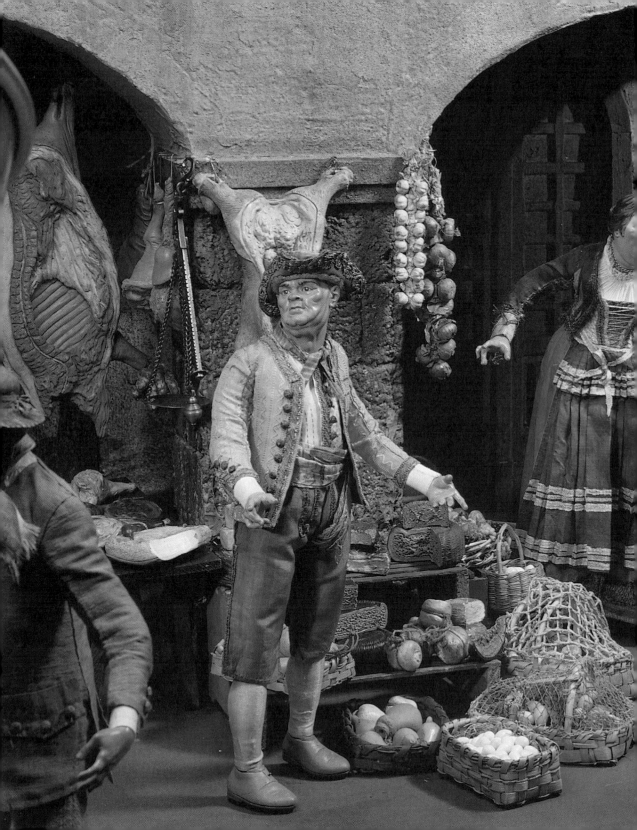

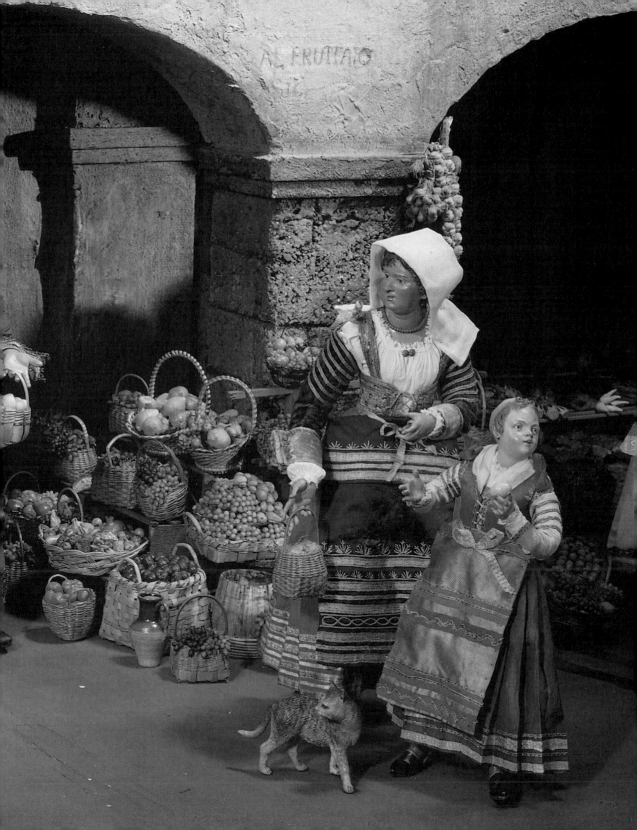

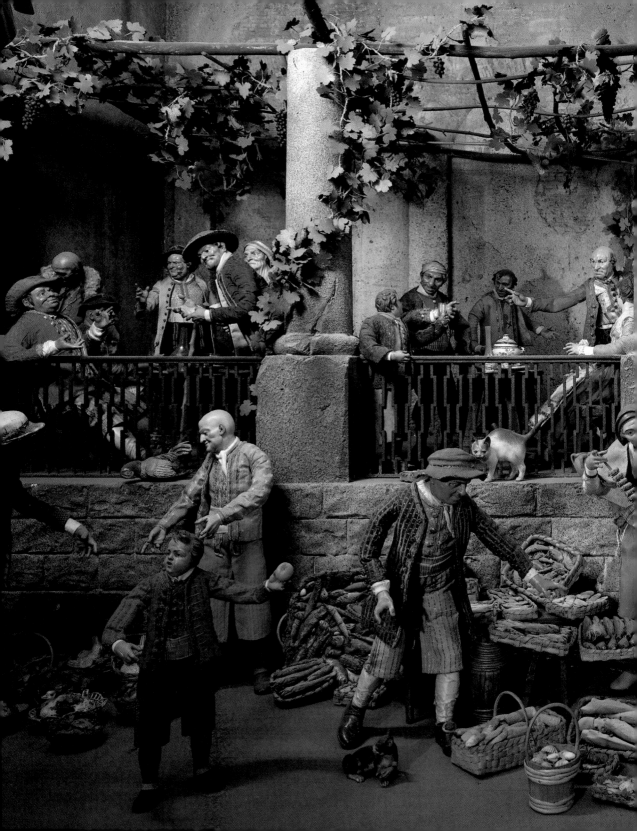

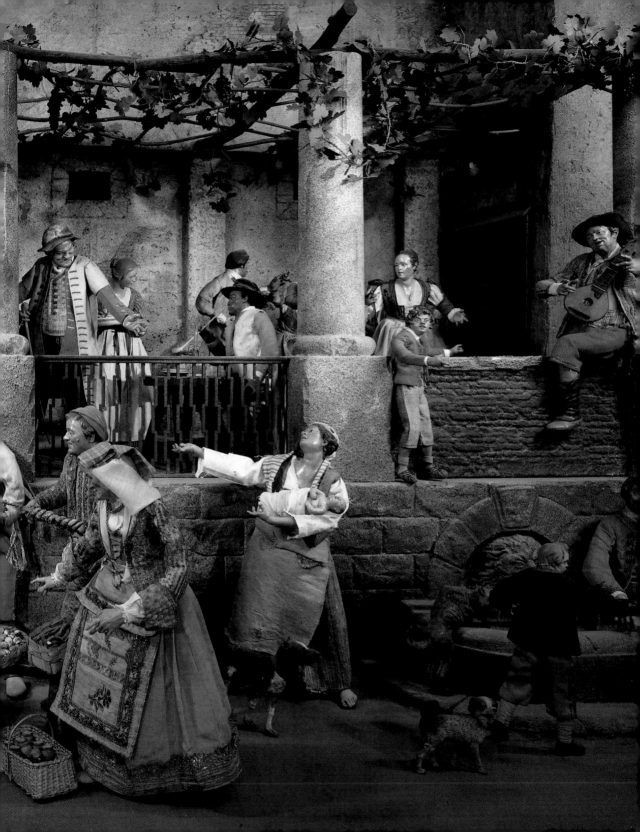

FOLGENDE SEITEN:
Anbetung der Hirten
Neapel, um 1750 bis 1770
Bauten von Max Schmederer, um 1900
Szenenbild von Wilhelm Döderlein, 1959
Terracotta und Holz, farbig gefaßt;
textile Bekleidung
Höhe: ca. 38 cm — [Pos. 106]

Die Szene der Anbetung des Kindes vor dem Golf von Neapel mit dem Vesuv geht auf eine Schilderung in Goethes *Italienischer Reise* zurück, wo er unter dem 27. Mai 1787 schildert, wie die Krippen dort auf den flachen Dächern der Häuser aufgestellt und die natürliche Landschaft im Hintergrund mit in die Gestaltung einbezogen wurde.

Die Kleider der Bürger von Neapel sind verläßliche Zeugnisse für die Kostümgeschichte der Zeit. Die verwendeten Stoffe wurden ebenso in eigenen Manufakturen hergestellt wie alle Knöpfe, Borten, Spitzen und der Schmuck der Frauen.

FOLLOWING PAGES:
Adoration of the Shepherds
Naples, between 1750 and 1770
Buildings by Max Schmederer, c. 1900;
Scenery by Wilhelm Döderlein, 1959
Terracotta and wood, painted;
fabric clothing
Height: c. 38 cm — [pos. 106]

This scene of the Adoration of the infant Jesus against a backdrop of the Gulf of Naples and Vesuvius can be traced back to a description by Goethe in his *Italian Journey*: entry of May 27, 1787; he tells how cribs were set up on the flat roofs of the houses in Naples, thus integrating the natural landscape into the scene as a backdrop.

The clothes worn by the Neapolitan townspeople are reliable imitations of the clothing of the time. Both the fabrics used and all the buttons, braid and lace and the jewellery worn by the women were produced in special local workshops.

PAGES SUIVANTES:
L'Adoration des Bergers
Naples, vers 1750 – 1770
Constructions de Max Schmederer, vers 1900
Mise en scène de Wilhelm Döderlein, 1959
Terre cuite et bois;
garniture de tissu
Hauteur: 38 cm environ — [pos. 106]

Cette Adoration des Bergers sur fond de Vésuve, est inspirée d'une description tirée du *Voyage italien* de Goethe, qui décrit à la date du 27 mai 1787 comment les crèches sont installées sur les toits plats des maisons, le paysage naturel servant d'arrière-plan et étant intégré à la composition.

Les vêtements des Napolitains sont des documents fidèles pour l'histoire du costume. Les tissus utilisés étaient fabriqués dans des manufactures spécialisées comme tous les boutons, galons, dentelles et les bijoux des femmes.

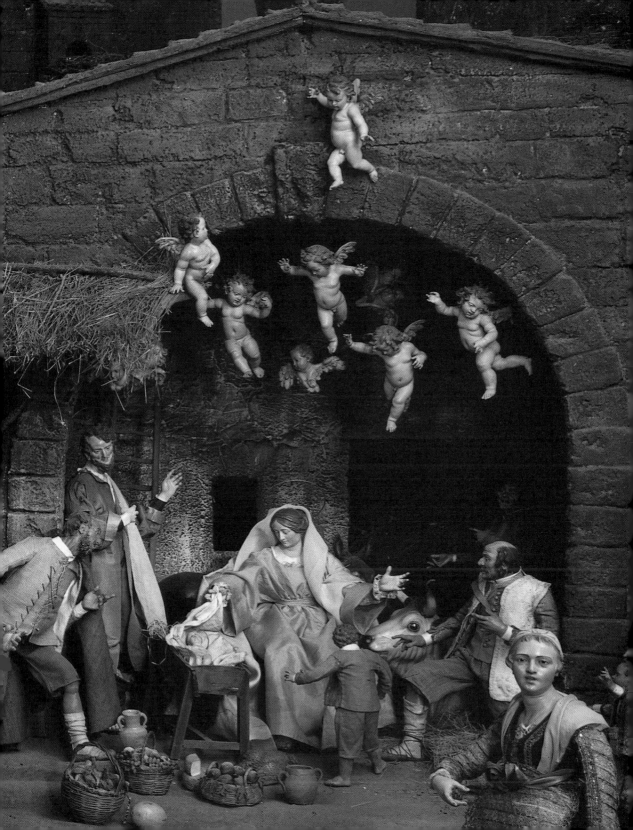

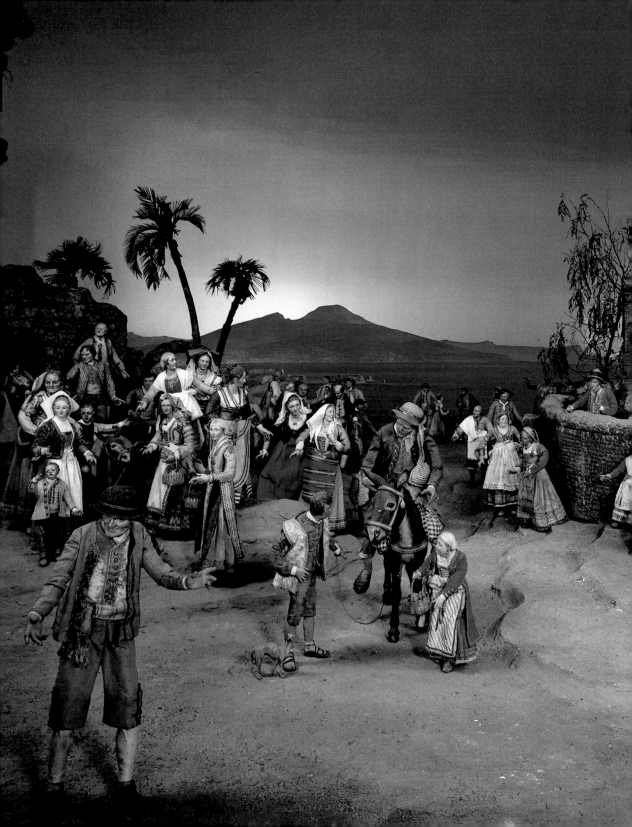

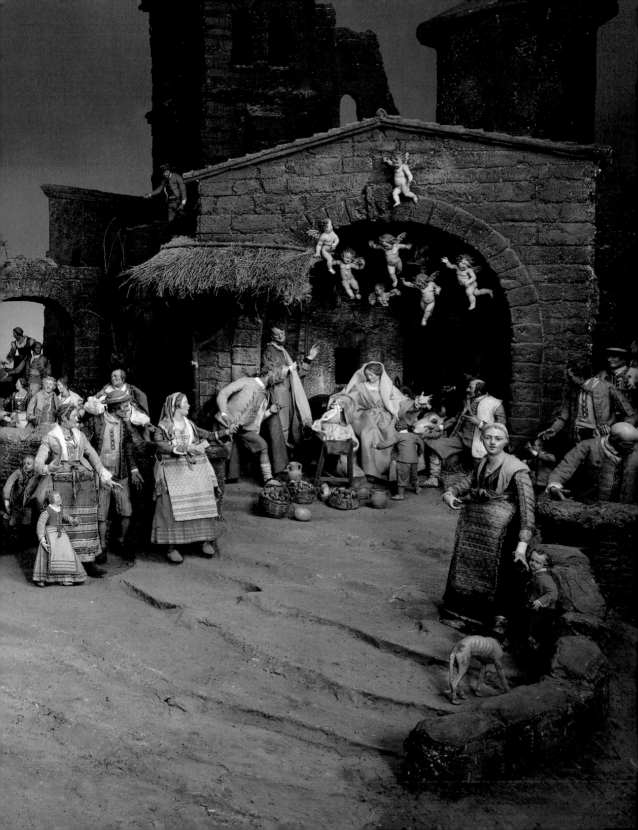

FOLGENDE SEITEN:
**Anbetung der Könige
in einem Marmorpalast**
*Giuseppe Sammartino, Neapel, um 1760
(Maria und Joseph); Lorenzo Mosca, Neapel,
um 1760 (hl. Drei Könige) übrige Figuren von
neapolitanischen Meistern, um 1750/70
Bauten nach einer Idee von Max Schmederer,
um 1900
Terracotta und Holz, farbig gefaßt;
textile Bekleidung
Höhe: 38 cm — [Pos. 108]*

Für keine andere Krippenarchitektur hat
Max Schmederer so viele Zeichnungen an-
gefertigt, wie für den an Gemälden Paolo
Veroneses angelehnten Marmorpalast. In
seinem linken Hof hält sich das Gefolge
der Könige auf. Diener bändigen edle
Rosse, andere führen Äffchen und Wind-
hunde an der Leine.

Die Kleidung der Orientalen beein-
druckt durch die Schönheit der Stoffe
und die kostbare Auszier. Von rechts
nähert sich ein Zug von 40 Bläsern mit
Miniaturinstrumenten aus Originalma-
terialien der Anbetungsszene. Dort steht
der lebhafte Knabe auf dem Schoß seiner
anmutigen Mutter und wird von den hl.
Drei Weisen betrachtet.

Vermutlich stammen die meisten
Figuren dieser Krippe aus dem Besitz
König Karls III. von Neapel.

FOLLOWING PAGES:
**Adoration of the Three Wise Men
in a Marble Palace**
*Giuseppe Sammartino, Naples, c. 1760 (Mary
and Joseph); Lorenzo Mosca, Naples, c. 1760
(Three Wise Men); other figures by various
Neapolitan masters c. 1750/70
Buildings after an idea of Max Schmederer,
c. 1900
Terracotta and wood, painted; fabric clothing
Height: 38 cm — [pos. 108]*

For the architecture of no other Nativity
scene did Max Schmederer produce so
many drawings as for this marble palace,
after paintings by Paolo Veronese. In the
left courtyard of the palace is the retinue
of the Three Wise Men. Servants are sub-
duing noble steeds; others are leading
monkeys and greyhounds on leashes.
The clothing of these oriental figures im-
presses through the beauty of the fabrics
and costly ornamentation. From the
right, a procession of 40 wind instru-
mentalists is approaching with miniature
instruments made of original materials.
This scene of the Adoration of the Three
Wise Men includes a lively figure of an
infant standing upright on the lap of his
graceful mother.

Most of these figures presumably
came from the Nativity Scene owned by
Charles III of Naples.

PAGES SUIVANTES:
**L'Adoration des Rois mages
dans un palais de marbre**
*Giuseppe Sammartino, Naples, vers 1760
(Marie et Joseph); Lorenzo Mosca, Naples, vers
1760 (Rois mages); autres personnages de di-
vers maîtres napolitains, vers 1750/70
construction d'après une idée de
Max Schmederer, vers 1900
Terre cuite et bois; garniture de tissu
Hauteur: 38 cm — [pos. 108]*

C'est à ce palais de marbre inspiré de ta-
bleaux de Véronèse que Max Schmederer a
consacré le plus de dessins. Dans la cour
de gauche se trouve l'escorte des rois.
Des serviteurs tentent de calmer de fou-
gueuses montures, d'autres mènent en
laisse de petits singes et des lévriers. Les
costumes orientaux impressionnent par
la beauté de leurs étoffes et les orne-
ments précieux. A droite s'avance un
cortège de quarante musiciens jouant
d'instruments miniature fabriqués avec
des matériaux originaux. L'Enfant est
debout, vif, sur les genoux de sa mère
gracieuse, et les mages le contemplent.

La plupart des personnages de cet-
te crèche proviennent vraisemblablement
de la collection de Charles III de Naples.

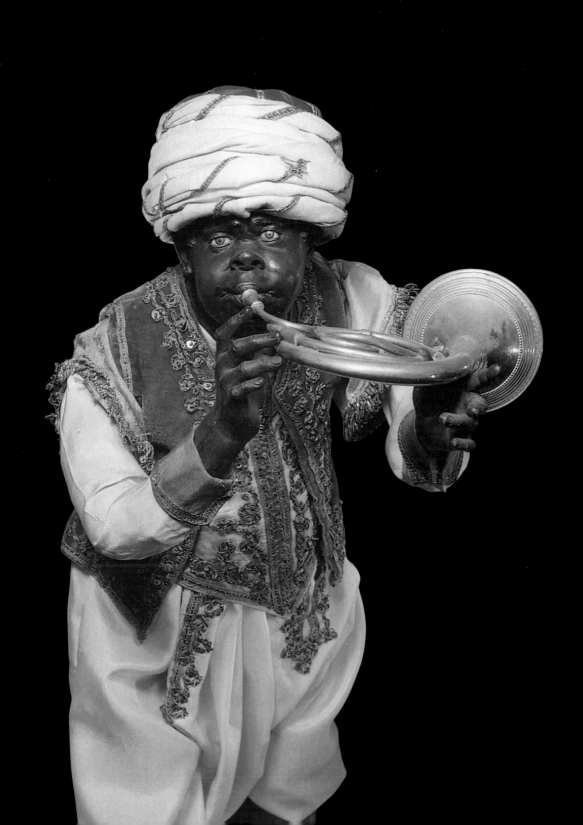

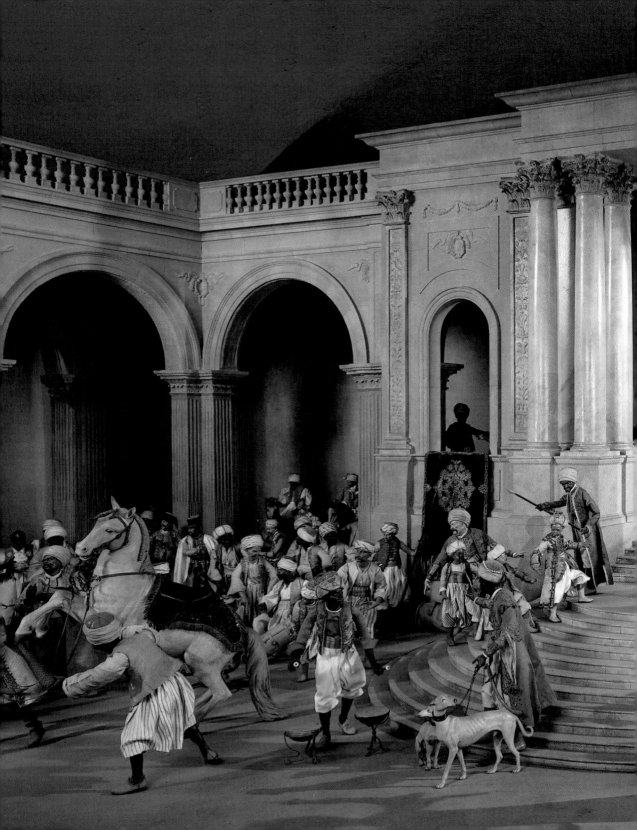

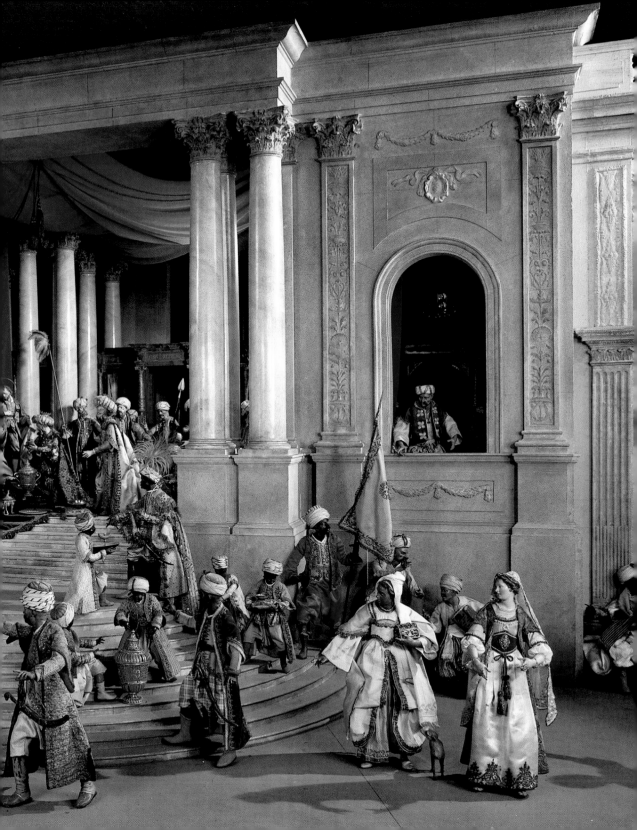

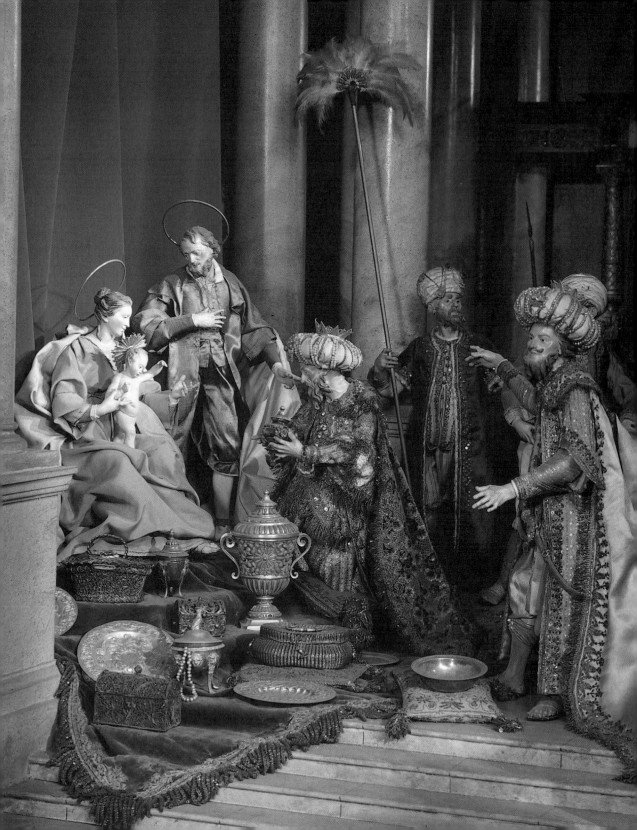

ÄCHSTE DOPPELSEITE:
chatzkammer der hl. Drei Könige
eapel, um 1750 bis 1770
'erracotta und Holz, farbig gefaßt; textile
ekleidung; Gefäße mit Korallenverzierung
us Trapani, Sizilien
löhe: 38 cm — [Pos. 111]

)ie kostbaren doppelhenkeligen Gold-
okale mit Einlagen aus geschnittenen
orallen wurden eigens für die reich aus-
estatteten Szenen der Anbetung der Kö-
ige im sizilianischen Trapani herge-
tellt. Filigranplatten und -gefäße kamen
us Genua, die Silberteller möglicher-
veise aus Augsburg. Die wertvollen *fini-*
nenti im Besitz der neapolitanischen
delshäuser, die alljährlich um die
chönste Krippe des Jahres wetteiferten,
vurden bei den bedeutendsten Kunst-
andwerkern der Zeit bezogen.

Äffchen, Pfau und Pudel gesellen
ich zu den fremdartigen, dunkelhäuti-
en Dienern.

üstkammer der hl. Drei Könige
eapel, um 1750 bis 1770
erracotta und Holz, farbig gefaßt; textile
ekleidung Waffen aus Edelmetallen mit
erzierungen aus Koralle, Elfenbein, Jade
.öhe: 38 cm — [Pos. 109]

)ie Idee zur Rüstkammer und zur
chatzkammer der Könige stammt von
lax Schmederer. Beide Szenen bieten
elegenheit, die Kostbarkeit der klein-
eiligen »finimenti«, der Ausstattungs-
tücke, die gerade in der Szene der Kö-
igsanbetung Verwendung fanden, zu
estaunen. Die Waffen, also Dolche,
chwerter und Hellebarden sowie die
childe sind aus Edelmetall gefertigt, die
riffe aus Jade, Bein oder anderen wert-
ollen Materialien gestaltet wurden.

Auffallend sind die Beinkleider
er Männer im Königsgefolge, die den
chritt nach orientalischer Art in Knie-
öhe haben und aus feingemusterten
eidenstoffen genäht sind.

NEXT DOUBLE PAGE:
Treasury of the Three Wise Men
Naples, c. 1750 to 1770
Terracotta and wood, painted; fabric clothing;
vessels with coral decoration from Trapani,
Sicily
Height: 38 cm — [pos. 111]

These precious two-handled golden cups
with inlaid carved coral were produced in
Trapani in Sicily specially for these richly
ornamented scenes of the Adoration of
the Three Wise Men. At the time, filigree
dishes and vessels could be obtained
from Genoa, silver plate possibly from
Augsburg. These valuable "finimenti"
were acquired from the most renowned
craftsmen of the time by noble Neapoli-
tan families, who competed yearly to
have the most exquisite Nativity Scene of
the season.

Among the exotic strange dark-
skinned servants are monkeys, peacocks
and poodles.

Armoury of the Three Wise Men
Naples, c. 1750 to 1770
Terracotta and wood, painted; fabric clothing;
Weapons of precious metals with coral,
ivory and jade ornamentation
Height: 38 cm — [pos. 109]

The idea for the armoury and treasury
of the Three Wise Men was that of *Max*
Schmederer. Both scenes offer the opportu-
nity to marvel at the opulence of the tiny
"finimenti" or accessories, particularly in
the scene of the Adoration of the Three
Wise Men. The weapons— daggers,
swords, halberds and shields— are made
of precious metals, their handles are of
jade, bone or other valuable materials.

Particularly impressive are the
trousers worn by the men in the royal
retinue; these oriental-style knee bree-
ches are made of delicately patterned
silk fabrics.

DOUBLE PAGE SUIVANTE:
Le Trésor des Rois mages
Naples, vers 1750-1770
Terre cuite polychrome; garniture de tissu
Vases incrustés de corail de Trapani, Sicile
Hauteur: 38 cm — [pos. 111]

Les précieuses coupes en or à deux anses
ornées d'incrustations de corail taillé fu-
rent spécialement fabriquées pour les
scènes de l'Adoration des Mages de Tra-
pani. Les plaques et récipients en filigra-
ne d'or et d'argent sont originaires de
Gênes, les assiettes en argent probable-
ment d'Augsbourg. Les précieux « fini-
menti » des aristocrates napolitains qui
cherchaient tous les ans à se surpasser
mutuellement avec leur crèche, étaient
commandés chez les plus grands arti-
sans d'art du temps.

À côté des exotiques serviteurs ba-
sanés, on observe un petit singe, un paon
et un caniche.

La salle d'armes des Rois mages
Naples, vers 1750 – 1770
Terre cuite polychrome; garniture de tissu;
Armes de métaux précieux avec incrustations
de corail, d'ivoire et de jade
Hauteur: 38 cm — [pos. 109]

Max Schmederer a eu l'idée de montrer la
salle d'armes et la salle du trésor des Rois
mages. Ces deux scènes donnent l'occa-
sion d'admirer la délicatesse précieuse
des « finimenti », les accessoires utilisés
dans la scène de l'Adoration des Rois ma-
ges. Les poignards, épées et hallebardes
ainsi que les boucliers sont en métaux
précieux, leurs poignées en jade, en os et
autres matériaux de prix.

On notera les culottes « orientales »
des hommes du cortège royal, des sa-
rouels en soie à petits motifs.

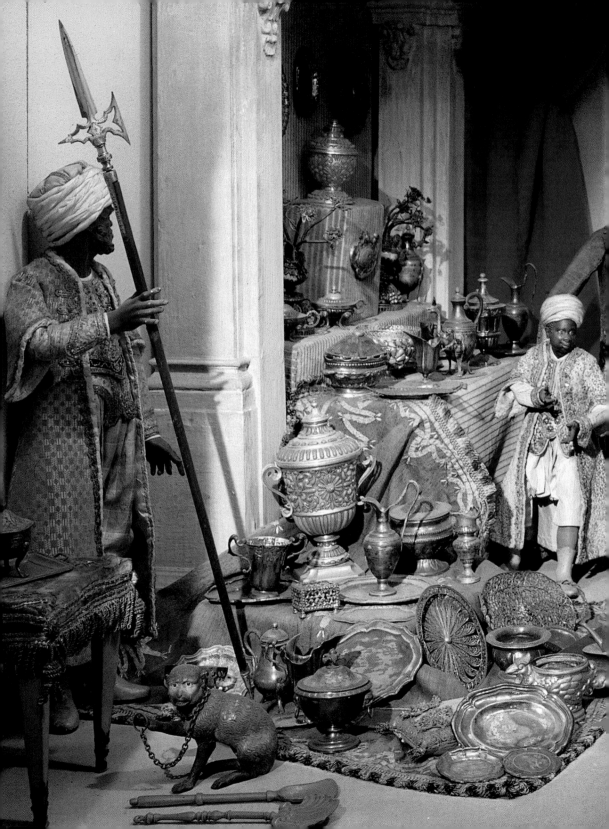

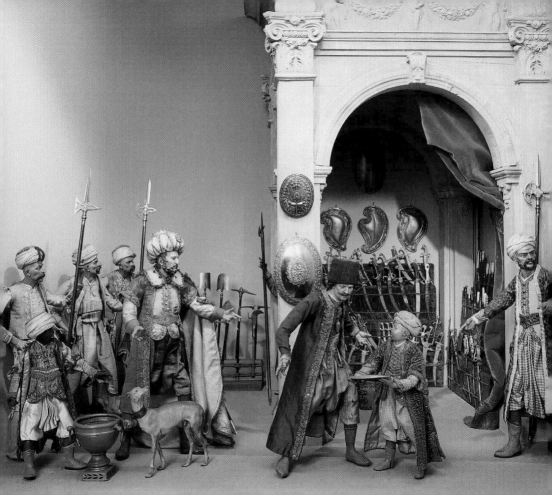

Neapel, wohl 19. Jahrhundert
Höhe: 38 cm — [Pos. 112]

Nach dem Vorbild geologischer Formationen in der Umgebung von Neapel entwarf Max Schmederer den Felsenberg mit Grotte und römischer Tempelruine.

Im langsamen Umwandern der Rundkrippe erlebt man zunächst die Verkündigung an die schlaftrunkenen Hirten, dann deren Aufbruch und Weg zur Krippe, der sie an schmausenden und trinkenden Figuren vorbeiführt und schließlich ihre Ankunft vor dem heiligen, von Putten umschwebten Paar mit dem Jesusknaben.

So kann der Betrachter der Aufforderung des Evangelisten Lukas »Laßt uns nun gehen gen Bethlehem und die Geschichte sehen, die da geschehen ist, die uns der Herr kund getan hat.« (Lk 2,15) nachkommen und die Weihnachtsgeschichte nacherleben.

presumably 19th century
Height: 38 cm — [pos. 112]

Based on geological formations in the surroundings of Naples, Max Schmederer designed the cliff face with the grotto and the ruin of a Roman temple.

By walking slowly around the Nativity Scene, one sees first the Annunciation to the Sleeping Shepherds, then their departure and journey, past carousing people, to the Nativity Scene, and finally their arrival in front of the Holy Family, surrounded by hovering putti.

In this way, the visitor to the crib can comply with the evangelist Luke's summons "Let us now go even unto Bethlehem, and see this thing which is come to pass, which the Lord hath made known unto us." (Luke 2,15), and personally experience the course of the Christmas narrative.

probablement 19ᵉ siècle
Hauteur: 38 cm environ — [pos. 112]

S'inspirant de formations géologiques des environs de Naples, Max Schmederer créa montagne falaise avec une grotte et un temple romain en ruine.

Le spectateur faisant lentement le tour de la crèche ronde contemple d'abord l'ange du Sei-gneur apprenant la nouvelle aux bergers engourdis de sommeil, puis leur départ et leur voyage qui les fait passer devant des gens mangeant et buvant, et enfin leur arrivée devant le couple saint avec l'enfant Jésus entourés d'angelots voletant dans les airs.

A l'imitation des bergers de l'évangile – « Allons à Bethléem et voyons ce qui est arrivé et que le Seigneur nous a fait connaître » (Luc 2,15) – le spectateur peut ainsi revivre l'histoire de Noël.

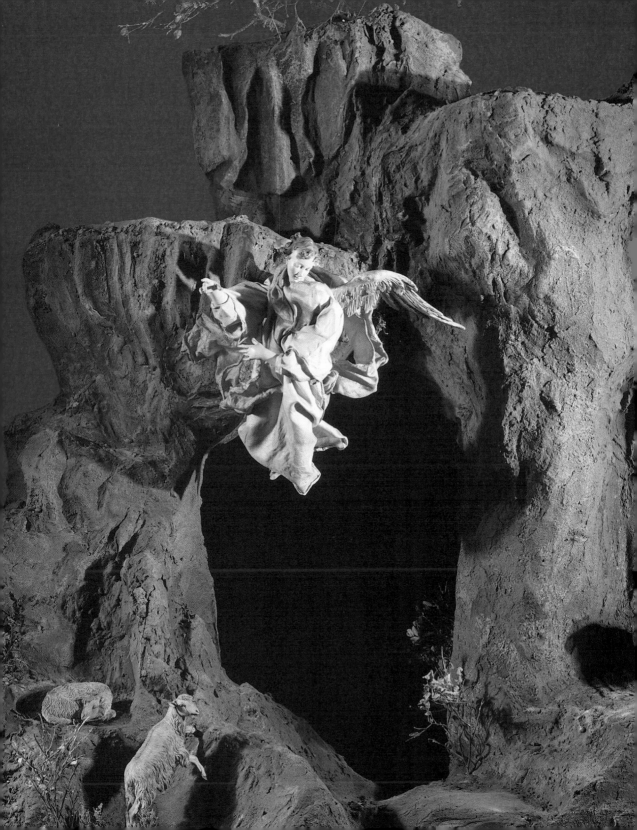

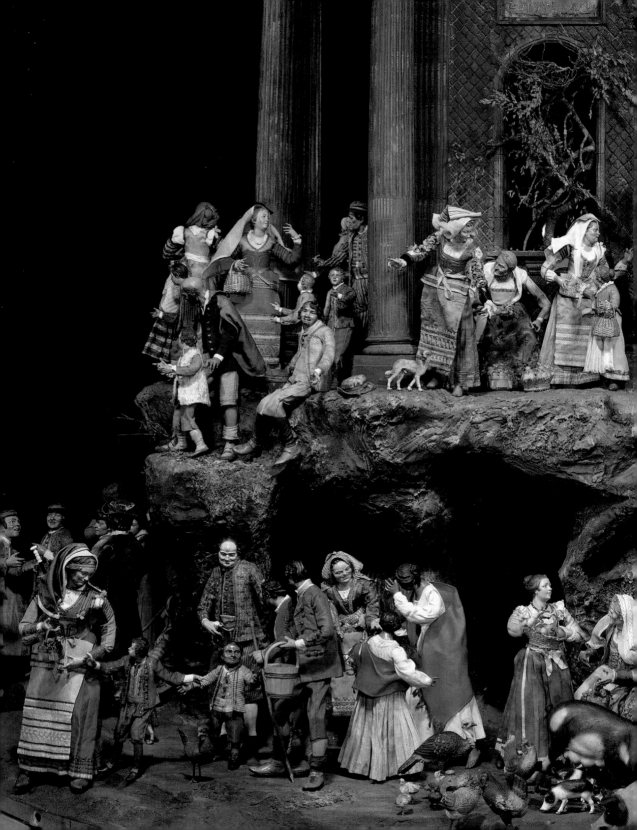

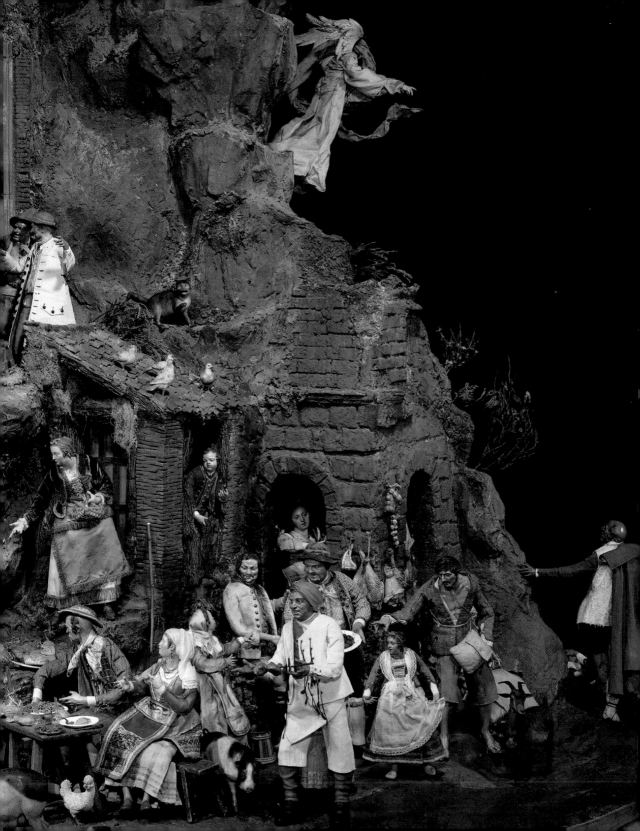

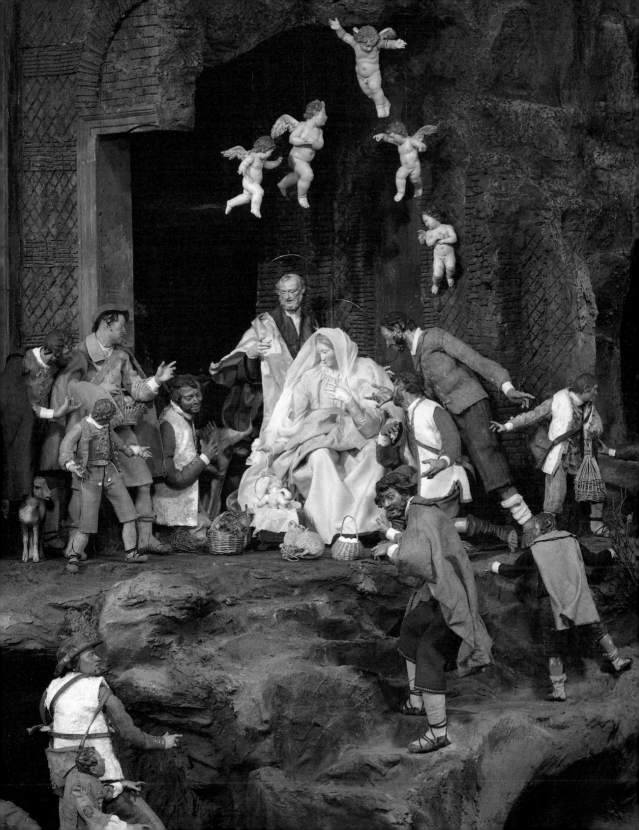

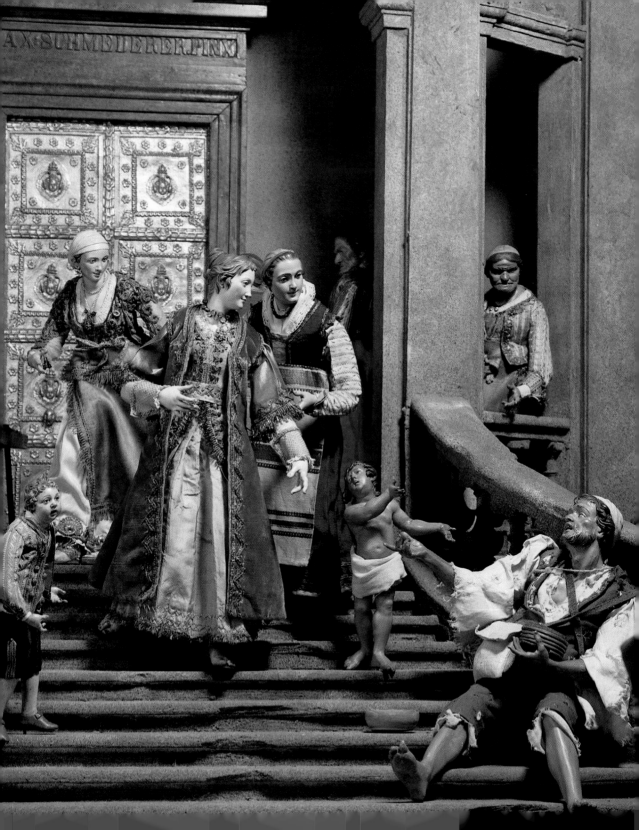

Straßenbild mit Kirchenportal
Neapel, um 1750 bis 1770
Terracotta und Holz, farbig gefaßt;
textile Bekleidung
Höhe: 38 cm — [Pos. 113]

Vor einem goldenen Kirchenportal spielt sich eine alltägliche Szene ab: Ein Bettler und sein kleiner Sohn flehen eine kostbar gekleidete Frau um eine Gabe an. Ihr cremefarbenes Seidengewand mit reichem Spitzenbesatz und grünen Ärmeln und ihr rostbrauner, langer Samtmantel lassen vermuten, daß sie zum Gefolge der Könige gehört, während die Frau hinter ihr und die übrigen Anwesenden typisch neapolitanische Kleidung tragen.

Gerade in Krippen aus Neapel vermischen sich immer wieder die sonst oft so streng getrennten Gruppen der Hirten und des anbetenden Volkes und der fremdländischen Könige mit ihrem Gefolge.

Street Scene with Church Portal
Naples, c. 1750 to 1770
Terracotta and wood, painted;
fabric clothing
Height: c. 38 cm — [pos. 113]

An everyday scene is set in front of a golden church portal; a beggar and his little son beseech an elegantly dressed woman for alms. Her cream coloured silk gown with its sumptuous lace decoration and green sleeves and her long russet-coloured velvet coat suggest that she belongs to the retinue of the Three Wise Men, while the woman behind her and the other figures are wearing typical Neapolitan clothes.

Nativity Scenes from Naples in particular often present mixed together and the normally strictly separated groups—shepherds, worshipping people and the foreign Wise Men and their entourage.

Rue et portail d'église
Naples, vers 1750 – 1770
Terre cuite polychrome;
garniture de tissu
Hauteur: 38 cm environ — [pos. 113]

Une scène ordinaire devant le portail doré d'une église: un mendiant et son jeune fils implorent une femme richement vêtue de leur faire l'aumône. Sa robe de soie crème aux manches vertes, garnie de dentelles précieuses, et son manteau de velours brun rouille laissent présumer qu'elle fait partie de l'escorte des Rois mages, alors que la femme derrière elle et les autres membres de l'assistance portent des costumes typiquement napolitains.

Les créateurs des crèches de Naples n'ont pas craint de mêler les bergers et le peuple en prière aux Rois mages exotiques et leur cortège, alors que ces deux groupes sont souvent strictement séparés ailleurs.

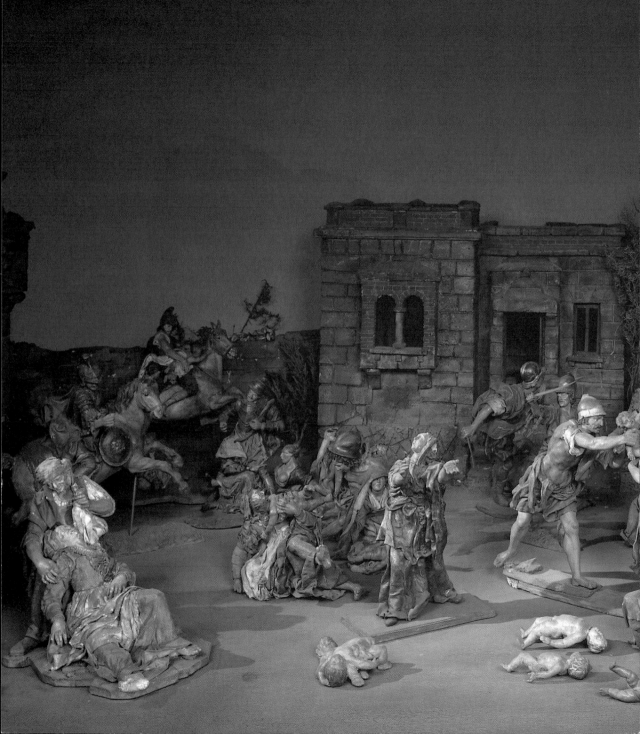

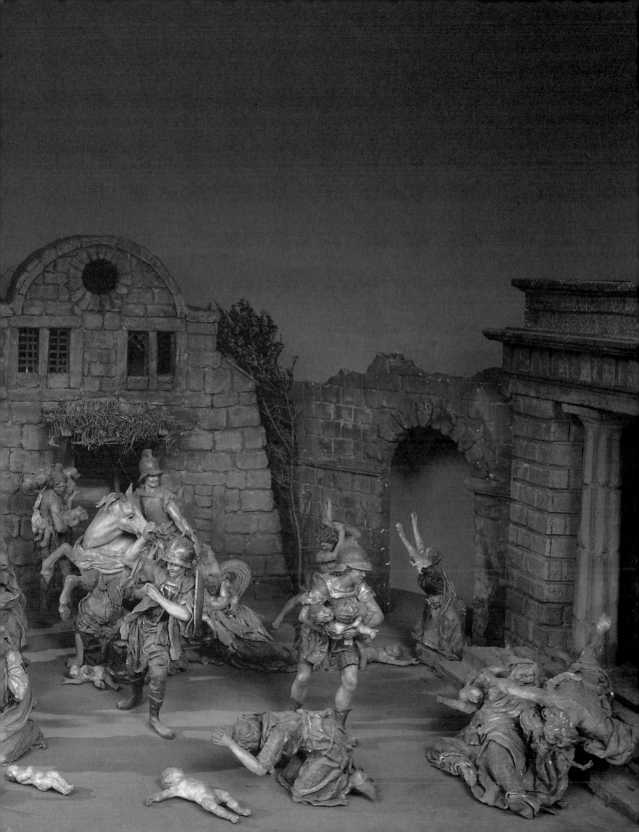

Der Bethlehemitische Kindermord
Giovanni Antonio Matera
Trapani, Sizilien, um 1700
Holz, geschnitzt und farbig gefaßt;
Bekleidung Leinen, kaschiert und farbig gefaßt
Höhe: ca. 28 cm — [Pos. 130]

Nirgendwo sonst wurde der Kindermord
so häufig und so eindrucksvoll darge-
stellt wie in Sizilien. *Giovanni Antonio
Matera* soll der Künstler dieser unge-
wöhnlich expressiven Szene sein. Hier
überhöht die Technik des Kaschierens
der Figuren durch ihren charakteristi-
schen nervösen Stil die Dramatik der
Darstellung noch.

 In fast übertriebenem Realismus
stürmen Soldaten hoch zu Roß heran
und entwinden den verzweifelten Müt-
tern ihre Knaben; die Frauen werfen sich
schützend über sie oder versuchen, mit
ihnen zu fliehen, während die Schergen
die geraubten Kinder mit ihren Schwer-
tern durchbohren.

Anbetung der hl. Drei Könige
Giovanni Antonio Matera
Trapani, Sizilien, um 1700
Holz, geschnitzt und farbig gefaßt;
Bekleidung Leinen, kaschiert und farbig gefaßt
Höhe: ca. 35 cm — [Pos. 134]

Möglicherweise für einen Kirchenraum
wurden diese großen Figuren einer Kö-
nigsanbetung geschaffen; sie werden
Giovanni Antonio Matera zugeschrieben.
Auffallend ist die Haltung des ältesten
Königs, der nicht – wie üblich – vor dem
Knaben kniend gezeigt wird, sondern in
einer sehr lebhaften Bewegung auf das
Kind zuzugehen scheint. Deutlich ist die
feine Farbfassung der Gewänder erken-
bar.

FOLGENDE SEITE
Stehendes Christkind
Spanien, um 1600
Holz, farbig gefaßt; textile Bekleidung
Höhe: 36,5 cm — [Pos. 9]

**The Slaughter of the Innocents
in Bethlehem**
Giovanni Antonio Matera
Trapani, Sicily, c. 1700
Carved wood; linen clothing,
bonded and painted
Height: c. 28 cm — [pos. 130]

Nowhere has the Slaughter of the Inno-
cents been depicted so often and so
strikingly as in Sicily. *Giovanni Antonio
Matera* is said to have been the creator of
this unusually expressive scene in which
the traditional technique of bonding the
figures intensifies the drama through its
characteristic agitated style.

 With almost exaggerated realism,
the soldiers on their tall horses rush in
to snatch the male infants from their
despairing mothers; the women throw
themselves protectively over their child-
ren or try to escape with them, while the
brutal soldiers run the stolen infants
through with their swords.

Adoration of the Three Wise Men
Giovanni Antonio Matera,
Trapani, Sicily, c. 1700
Carved wood, painted; linen clothing,
bonded and painted
Height: c. 35 cm — [pos. 134]

These large figures depicting the Adora-
tion of the Three Wise Men were possibly
produced for a church; they are attribu-
ted to *Giovanni Antonio Matera*. What is
particularly unusual is the attitude of the
oldest king, who is not shown kneeling
in front of the Christ Child, as was custo-
mary, but appears to be approaching him
in a very determined manner. The fine
paint work on the clothing is still clearly
visible.

FOLLOWING PAGE:
Upright Christ Child
Spain, c. 1600
Wood, painted; fabric clothing
Height: 36,5 cm — [pos. 9]

Le Massacre des enfants de Bethléem
Giovanni Antonio Matera
Trapani, Sicile, vers 1700
Figures en bois sculpté,
polychromes et contrecollées
Hauteur: 28 cm — [pos. 130]

C'est en Sicile que le Massacre des en-
fants fut représenté le plus souvent et de
la manière la plus expressive. *Giovanni
Antonio Matera* serait l'auteur de cette
scène exceptionnellement vivante, dans
laquelle le style typiquement nerveux des
figures dû à la technique de contrecolla-
ge traditionnelle, rehausse encore le ca-
ractère dramatique de la présentation.

 Les soldats à cheval se précipitent
et arrachent les enfants des bras de leurs
mères désespérées; les femmes les cou-
vrent de leur corps pour les protéger ou
tentent de s'enfuir avec eux, tandis que
les sbires transpercent de leurs glaives
les enfants qu'ils attrapent.

L'Adoration des Rois mages
Giovanni Antonio Matera
Trapani, Sicile, vers 1700
bois sculpté, polychrome et contrecollé
Hauteur: 35 cm environ — [pos. 134]

Ces personnages de grande taille ont
peut-être été conçus pour une crèche
d'église; on les attribue à *Giovanni Antonio
Matera*. On notera l'attitude du roi le plus
âgé, qui n'est pas comme à l'accoutumé
montré à genoux devant l'Enfant, mais
semble se diriger vers lui en un mouve-
ment très expressif. La coloration délica-
te des vêtements où sont peints le plus
souvent bien visible.

PAGE SUIVANTE:
Enfant Jésus debout
Espagne, vers 1600
Bois polychrome; garniture de tissu
Hauteur: 36,5 cm —[pos. 9]

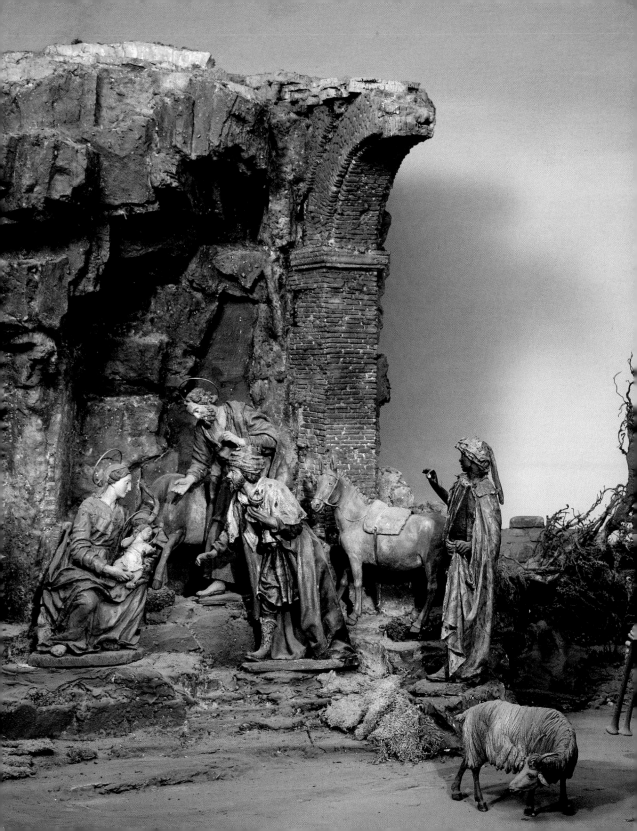

Die Krippensammlung des Bayerischen Nationalmuseums

Das Bayerische Nationalmuseum in München besitzt eine Vielzahl kostbarster Weihnachtskrippen vom späten 17. bis zum frühen 19. Jahrhundert, an deren kunsthistorische und kulturgeschichtliche Bedeutung keine andere öffentliche oder private Sammlung heranreicht.

Gezeigt werden vielfigurige Krippen aus Bayern, Tirol und Mähren, aus Oberitalien und Sizilien; die großartigsten Szenerien aber stammen aus Neapel, dem Zentrum der Krippenkunst in der ersten Hälfte des 18. Jahrhunderts.

Den größten Teil dieser vielbesuchten Abteilung verdankt das Museum dem Münchner Kommerzienrat Max Schmederer (1854–1917), der mit großer Kennerschaft im Alpenraum und in Italien Krippen sammelte und diese über Jahrzehnte alljährlich zur Weihnachtszeit den Münchnern in seinem Privathaus zugänglich gemacht hat. Zwischen 1892 und 1906 schenkte er die bedeutendsten Krippen seiner Sammlung dem Bayerischen Nationalmuseum und bestimmte dort weitgehend selbst ihre Präsentation. Diese erlitt im Zweiten Weltkrieg schwere Schäden – zwar nicht an den Figuren, wohl aber an Kulissen und Architekturen. In den fünfziger Jahren konnten die lebensnahen Szenen originalgetreu wieder aufgebaut werden. Sie wurden bis heute kaum verändert und zeigen daher noch immer wie Schmederer um die Jahrhundertwende Krippen aus unterschiedlichen Landschaften jeweils ganz typisch zu gestalten wußte. In den letzten Jahrzehnten sind einige bedeutende Ergänzungen hinzugekommen, so daß heute alle wichtigen Zentren des historischen Krippenbaus, mit Ausnahme Spaniens und Portugals, mit anschaulichen Beispielen vertreten sind.

The Nativity Scene Collection of the Bayerisches Nationalmuseum

The Bayerisches Nationalmuseum in Munich owns a large selection of the most important Christmas Nativity Scenes, dating from the late 17th to the early 19th century, whose significance in the history of art and culture exceeds any other public or private collection of the genre.

On display are Nativity Scenes from Bavaria, Tyrol and Moravia, Northern Italy and Sicily; the most impressive scenarios, however, are from Naples, the centre of Nativity Scene production in the first half of the 18th century.

The Museum is indebted to the Munich Kommerzienrat Max Schmederer (1854–1917) for this very popular section. With his great expertise, he collected Nativity Scenes from the Alpine region and Italy, and, over decades, put them on view for the people of Munich in his private home every year at Christmas time. Between 1892 and 1906, he donated the most important Scenes in his collection to the Bayerisches Nationalmuseum and influenced to a large extent how they were presented to the public. During the Second World War, the museum installation suffered serious damage; the figures were relatively unscathed, but not the backdrops and buildings. In the 1950s, these lifelike scenes were reinstalled according to the original presentation. Over the years, they have scarcely been altered and bear witness to the manner in which Schmederer chose to set up the Cribs from the different regions in their respective styles. In the past decades, important acquisitions have been made, so that almost all the important historical centres of Nativity Scene production are represented, with the exception of Spain and Portugal.

La collection de crèches du Bayerisches Nationalmuseum

Le Bayerisches Nationalmuseum de Munich possède un grand nombre des plus belles crèches de Noël réalisées de la fin du 17e au début du 19e siècle. Aucune autre collection publique ou privée n'atteint son importance sur le plan de l'histoire de l'art et de la civilisation.

Sont exposées des crèches aux nombreux personnages originaires de Bavière, du Tyrol et de Moravie, de haute Italie et de Sicile; mais les ensembles les plus magnifiques viennent de Naples, qui fut la capitale de la crèche dans la première moitié du 18e siècle.

Ce département, très apprécié du public, le musée le doit en grande partie au conseiller de commerce munichois Max Schmederer (1854–1917). Celui-ci a rassemblé avec un grand discernement des crèches dans les Alpes et l'Italie et, tous les ans à la Noël, pendant des dizaines d'années, il ouvrit les portes de son domicile, les rendant ainsi accessibles aux Munichois. Entre 1892 et 1906, il fit don des pièces les plus importantes de sa collection au Bayerisches Nationalmuseum, décidant lui-même dans une grande mesure de la manière dont elles devaient être présentées. La Deuxième Guerre mondiale causa de nombreux dégâts – si les figurines ne furent pas endommagées, les décors et architectures souffrirent beaucoup. Au cours des années 50, on put reconstruire les scènes réalistes, telles qu'elles étaient initialement. Elles ont été peu modifiées jusqu'à ce jour et témoignent donc encore de la manière dont, au tournant du siècle, Max Schmederer savait agencer les crèches originaires de régions différentes en restant fidèle à leur origine. Ces dernières décennies ont vu quelques adjonctions majeures, ce qui fait qu'aujourd'hui presque tous les centres importants de fabrication de crèches – exception faite de l'Espagne et du Portugal – sont représentés ici pour le plaisir du visiteur.